笛、箫、埙、葫芦丝实用演奏教程

廖 毅 编著

西安交通大学出版社
XI'AN JIAOTONG UNIVERSITY PRESS

国家一级出版社
全国百佳图书出版单位

图书在版编目(CIP)数据

笛、箫、埙、葫芦丝实用演奏教程／廖毅编著.—
西安：西安交通大学出版社，2023.4
ISBN 978-7-5693-3120-2

Ⅰ.①笛… Ⅱ.①廖… Ⅲ.①民族管乐器-吹奏法-
中国-教材 Ⅳ.①J632.19

中国国家版本馆CIP数据核字(2023)第041784号

书　　名	笛、箫、埙、葫芦丝实用演奏教程
	DI、XIAO、XUN、HULUSI SHIYONG YANZOU JIAOCHENG
编　著	廖　毅
责任编辑	郭　剑
责任校对	李逢国
封面设计	伍　胜
出版发行	西安交通大学出版社
	（西安市兴庆南路1号　邮政编码 710048）
网　　址	http://www.xjtupress.com
电　　话	(029)82668357　82667874（市场营销中心）
	(029)82668315（总编办）
传　　真	(029)82668280
印　　刷	西安日报社印务中心
开　　本	880mm×1230mm　1/16　印张 11.375　字数 335千字
版次印次	2023年4月第1版　2023年4月第1次印刷
书　　号	ISBN 978-7-5693-3120-2
定　　价	48.00元

如发现印装质量问题，请与本社市场营销中心联系。
订购热线：(029)82665248　(029)82667874
投稿热线：(029)82664840　QQ:550777614
读者信箱：xj_rwjg@126.com

版权所有　侵权必究

前　　言

随着物质生活水平的提高，人们提升艺术修养的需求也日益增强。越来越多的人走进音乐厅欣赏音乐，时常有人在城市里的生活小区、休闲广场、文化公园演奏乐器和演唱歌曲，人们学习音乐和展示音乐才华的热情日益高涨。音乐是中华优秀传统文化的重要组成部分，所谓"兴于诗、立于礼、成于乐"，人们自古以来就用音乐来陶冶情操和完善人格。

依据我国音乐与舞蹈学类教学质量国家标准，我国幼儿园、小学、中学的音乐教师必须具备演奏多种乐器、编配乐队和指挥乐团的综合能力，可见我国社会发展需要音乐综合能力强的人才。我作为一名多年从事高校音乐专业教育的教师，深感有责任为我国社会音乐普及与音乐教育工作尽一份力量，因而决心编写一本实用演奏教材。

这本《笛、箫、埙、葫芦丝实用演奏教程》有三大特点：①由简到繁地将这四种民族管乐器合并编撰，教材既有理论阐述又有练习实践，使学习者能够在较短时间内掌握四种乐器的基本演奏方法。②重视学习者合奏能力的培养和训练，教材的乐谱章节从入门篇就为初学者准备了相应的合奏练习曲，希望通过合奏练习，培养演奏者看指挥、听和声以及相互配合的良好习惯和能力。③教材中的曲谱囊括了我国近代、当代等不同时期的民族民间乐曲，乐曲全部采用我国民族音调，这有利于教师春风化雨般地将传承民族文化、树立文化自信的内容融入教学当中。

笛、箫、埙、葫芦丝四种乐器是深受我国人民喜爱的传统民族乐器，四种乐器音色各异、表现力强，有着便于携带、容易入门、物美价廉（相对其他乐器）等共同特点，非常适合普及艺术美育所用。此外，相比笛、箫、葫芦丝，了解和学习埙的人较少。本教材将陕西地域文化代表之一的传统乐器"埙"选入教材，旨在为传承陕西优秀音乐文化贡献力量。从这两年学生的反馈信息中，我们得知以往教学所用曲目已经不能满足学习需求，因而本教材增加了近年来适合四种民族管乐器演奏的民族歌曲、诗词经典歌曲、影视音乐作品、儿童歌曲和通俗音乐。

在此特别感谢西安石油大学音乐系培养的毕业生——2016级的吕卓奇和2017级的贺昱程，他们在繁忙的工作学习之余，帮助我整理资料和制作曲谱。还要特别感谢西安交通大学出版社所有参加本书出版工作的同志们，谢谢你们在编写工作中给予的帮助。

因时间紧，不足之处在所难免，望广大读者给予批评指正。

<div style="text-align:right">

西安石油大学音乐系　廖毅
2022年12月26日

</div>

目　　录

第一章　笛子 ··· 1
第一节　笛子概述 ·· 1
　　一、笛子的历史简述 ·· 1
　　二、笛子的形制 ··· 2
　　三、笛子的名曲名家 ··· 2
　　四、笛子的演奏姿势 ··· 4
第二节　笛子的基本练习方法 ·· 4
　　一、呼吸 ·· 4
　　二、风门 ·· 4
　　三、口风 ·· 4
　　四、口型 ·· 4
　　五、按孔 ·· 4
　　六、长音 ·· 5
　　七、连奏 ·· 5
　　八、吐音 ·· 5

第二章　箫 ··· 7
第一节　箫概述 ··· 7
　　一、箫的历史简述 ·· 7
　　二、箫的形制 ·· 7
第二节　箫的演奏姿势 ·· 7
第三节　箫的基本练习方法 ·· 7

第三章　埙 ··· 9
第一节　埙概述 ··· 9
　　一、埙的历史简述 ·· 9
　　二、埙的形制和演奏姿势 ··· 10
第二节　埙的基本练习方法 ··· 10
　　一、口型 ··· 10
　　二、颤音 ··· 10
　　三、波音 ··· 10
　　四、打音 ··· 10
　　五、气震音 ·· 11

第四章 葫芦丝 ··· 12
第一节 葫芦丝概述 ··· 12
第二节 葫芦丝的形制与演奏姿势 ·· 12
第三节 葫芦丝的基本练习方法 ·· 12
一、口型 ··· 12
二、滑音 ··· 12
三、音的强弱练习 ··· 13
第五章 乐谱 ··· 14
第一节 入门篇 ··· 14
长音练习一 ··· 14
长音练习二 ··· 15
长音练习三 ··· 15
长音练习四 ··· 15
长音练习五 ··· 16
长音练习六 ··· 16
长音练习七 ··· 16
长音练习八 ··· 17
长音练习九 ··· 17
长音练习十 ··· 17
长音练习十一 ·· 18
长音练习十二 ·· 19
长音练习十三 ·· 19
长音练习十四 ·· 20
音阶练习一 ··· 21
音阶练习二 ··· 21
音阶练习三 ··· 21
单吐练习一 ··· 22
单吐练习二 ··· 22
单吐练习三 ··· 23
单吐练习四 ··· 23
单吐练习五 ··· 24
双吐练习一 ··· 24
双吐练习二 ··· 25
双吐练习三 ··· 25
双吐练习四 ··· 26
断奏与连奏练习一 ·· 26
断奏与连奏练习二 ·· 27
颤音练习一 ··· 27
颤音练习二 ··· 28

小白菜	29
沂蒙山小调	29
阿瓦古丽	30
送别	30
东方红	31
绣荷包	31
走西口	32
婚誓	32
玛依拉	33
孟姜女	34
茉莉花	34
社会主义好	35
黄河船夫曲	36
走绛州	36
虫儿飞	37
节日舞曲	38
共同的家	39
卡农歌	40
送别	41
娃哈哈	44
我的家在日喀则	45
我们多么幸福	46
我心爱的小马车	47
小奶牛	48
小黄鹂鸟	49
小小驼铃响叮当	50
幸福的明天美滋滋的哩	51
阳光牵着我的手	52
勇敢的鄂伦春	53
游击队歌	54
月亮弯弯	55
赵州桥	57
中国少年先锋队队歌	59
祝贺祖国生日	60
转圆圈	61
第二节　基础篇	62
单吐练习一	62
单吐练习二	63
单吐练习三	63

三吐练习	64
指法综合练习	65
颤音练习一	65
颤音练习二	66
断奏与连奏练习	66
三十里铺	67
四季歌	67
团结就是力量	68
绣荷包	68
我们走在大路上	69
天黑黑	70
我的祖国	71
摇篮曲	72
燕子	73
在那遥远的地方	74
紫竹调	74
长城谣	75
忆江南	76
白帆	78
采蘑菇的小姑娘	79
船　歌	80
春天的脚步	81
堆雪人	82
金扁担	83
金色的童年	84
七色光之歌	85
让我们荡起双桨	86
天地之间的歌	87
我们的田野	88
我是快乐的小叮铃	89
夏令营旅行歌	90
小乌鸦爱妈妈	91
小纸船的梦	92
新世纪的召唤	93
摇啊摇	94
银色的马车从天上来	95
摘星星	96
祝我们和春天万岁	97

第三节　提高篇 ··· 98
　　单吐练习一 ··· 98
　　单吐练习二 ·· 100
　　颤音练习 ··· 101
　　打音练习一 ·· 102
　　打音练习二 ·· 102
　　打音练习三 ·· 103
　　强弱练习一 ·· 104
　　强弱练习二 ·· 104
　　走西口 ·· 105
　　阿里郎 ·· 105
　　催咚催 ·· 106
　　花蛤蟆 ·· 106
　　毛风细雨 ··· 107
　　北京的金山上 ··· 107
　　道拉基 ·· 108
　　浏阳河 ·· 109
　　青春舞曲 ··· 109
　　茉莉花 ·· 110
　　茉莉花 ·· 111
　　四季歌 ·· 111
　　红星照我去战斗 ··· 112
　　南泥湾 ·· 113
　　军港之夜 ··· 114
　　黄玫瑰 ·· 115
　　弹起我心爱的土琵琶 ··· 117
　　歌唱祖国 ··· 118
　　翻身农奴把歌唱 ··· 119
　　珊瑚颂 ·· 120
　　梅娘曲 ·· 121
　　父亲的草原母亲的河 ··· 122
　　衡山里下来的游击队 ··· 123
　　越人歌 ·· 124
　　盼红军 ·· 125
　　弥渡山歌 ··· 126
　　孟姜女哭长城 ··· 126
　　牧羊姑娘 ··· 127
　　送情郎 ·· 128
　　宗巴囊松 ··· 129

别亦难	130
采茶	131
草原晨曲	132
满江红	133
是否爱过我	134
叹香菱	135
一对对鸳鸯水上漂	136
葬花吟	137
枉凝眉	140
烟花易冷	142
千百年后谁又记得谁	143
呼伦贝尔大草原	144
飘	145
贝加尔湖畔	146
阿尔斯楞的眼睛	148
佛说	149
兰亭序	150
卷珠帘	151
汉宫秋月	152
绵	154
红豆曲	156
暗香	157
采茶舞曲	158
沙里洪巴	161
杨柳青	163
在银色的月光下	165
拥军花鼓	167

附录 169
笛子指法表	169
箫指法表	170
葫芦丝指法表	170
埙指法图	171

第一章 笛 子

笛子又称竹笛,是我国传统民族吹管乐器之一。笛子演奏技巧丰富,音色优美嘹亮,极具表现力。它既可吹奏抒情优美的乐曲,又擅长表演粗犷豪放的旋律;不仅能演奏古朴典雅的传统曲目,也能演奏不同时期、不同风格的中外乐曲。笛子演奏形式多样,包括独奏、重奏、合奏以及为歌舞、说唱、戏曲伴奏。笛子的音色可以非常和谐地融入声乐、民族器乐、西洋器乐以及电声器乐之中,深受国内外听众喜爱。

与其他乐器相比,笛子还具有制作简易、携带方便、容易学习、便于流传、价格低廉等优点,深受音乐爱好者喜爱。

第一节 笛子概述

一、笛子的历史简述

有关笛子的起源,目前尚无定论。学术界历来有以下四种有关笛子起源的说法:

(1)笛子源于西域,西汉时期张骞出使西域后,将笛传入首都长安。

(2)笛子源于羌族,后来传入中原。这一观点可以在唐代诗人王之涣的《凉州词二首·其一》中看到。诗云:"黄河远上白云间,一片孤城万仞山。羌笛何须怨杨柳,春风不度玉门关。"

(3)笛子由西汉武帝时期的制笛专家丘仲发明创造。

(4)笛子源于《诗经》所记"伯氏吹埙,仲氏吹篪"的篪(篪读"chí",古代指竹制的吹管乐器)。

20世纪70年代,文物专家在湖南省长沙马王堆汉墓出土的文物中,发现两件类似笛子的乐器,它们可以证明早在张骞通西域之前约半个世纪,笛类乐器已经在我国存在。

20世纪,在我国其他文物发掘中,还有很多类似笛类管乐器出土。位于浙江省的河姆渡遗址就出土了约160件新石器时代的骨哨,距今约有七千年历史。位于河南省舞阳县的贾湖遗址,相继出土30多支骨笛,令人惊叹的是这些骨笛仍然可以吹奏出乐音。考古专家认定这批精致的骨制笛子距今约有八千年历史,它们是新石器时代早期遗物,是迄今为止我国发现的最早的乐器。

在我国相当长的历史时期中,人们普遍认为我国传统音乐里只有"宫、商、角、徵、羽"五个音,贾湖骨笛的出现证实了远在八千年前,我们的原始先民就能吹奏六声和七声的音调,而组成音调的音与今天我们使用的几乎完全一致。

根据对出土文物的研究发现,中国最早的管乐器多取材于鸟兽的腿骨。原始先民发现空心骨管可以吹出响亮的声音,于是将其用作集合、狩猎等活动的信号,渐渐地,在祭祀狂欢时,他们也吹奏骨管乐器来为舞蹈助兴,于是骨管乐器的功能和文化内涵慢慢变得越来越丰富起来。

汉武帝时期,笛被称为"横吹"。随着历史的发展,笛子在民间使用得越来越频繁。依据隋、唐时期的诗词歌赋和历史文献记载,当时笛子已经在民间广为流传。宋朝以后笛子在民间音乐中的地位更加重要。文学作品中多处记载了笛子与人民日常生活的密切关系。例如"谁家吹笛画楼中,断续声随断续风","夜凉吹笛千山月,路暗迷人百种花",等等。元、明、清以后笛子在各种民间音乐形式中被应用,比如大家熟悉的江南丝竹、十番锣鼓等民间器乐合奏。随着元末明初戏曲音乐在我国的兴起和发展,笛子还在昆曲、梆子腔等多种南北戏曲音乐以及说唱音乐中担任主要伴奏乐器,至今竹笛仍然分为"曲笛"和"梆笛"两大类别。

在笛子制造过程中,贴笛膜是制笛发展的一次飞跃。贴膜后的笛子,音量增大数倍,音色也更为清脆甜

美、通透明亮。相传笛膜发明者是唐代"七星管笛"的制作者——刘系。贴笛膜是竹笛发展史上的创举,它使竹笛音色成为最具中国民族色彩的独特所在。

二、笛子的形制

竹笛以竹管为材料,笛管上有吹孔和笛膜孔各1个,按指孔6个(笛管朝右,从右往左数,指孔名称是1孔至6孔)。竹笛音色清脆响亮,技巧丰富,表现力强,擅长吹奏婉转抒情、活泼欢快的旋律,在我国民间广为流传。

竹笛主要分为梆笛和曲笛两种类型。梆笛笛管细而短,音色明亮高亢,因给梆子腔伴奏而得名"梆笛"。梆笛长度一般为40厘米左右,主要流行于我国北方地区。梆笛的传统代表曲目有《五梆子》《喜相逢》《荫中鸟》等具有梆子腔戏曲音乐风格的演奏作品。曲笛笛管粗且长,音色圆润柔和,因给昆曲伴奏而得名"曲笛"。曲笛流行于我国江南一带,具有代表性的传统笛曲有《鹧鸪飞》《欢乐歌》《中花六板》等极具昆曲和江南丝竹音乐特征的独奏乐曲。演奏技巧方面,北方梆笛擅长使用滑音、吐音、花舌音、垛音、历音等技巧,使梆笛旋律具有跳动性特点。南方曲笛旋律连贯平稳,音乐婉转流畅,线条柔和,抒情性强,因此擅长使用颤音、腹震音、泛音、赠音、叠音、打音等技巧。

近现代随着我国制笛技术的发展,制作笛子的材料也越来越丰富多样,例如玉、木、金、银和玻璃等材料都可以做笛子,其中竹笛仍然最为常见和普遍。

由于技术和工艺水平的提高,笛子的形制发生了很多改变,舞台上出现巨型笛、排笛、加键笛、双音笛等新型笛子,传统六孔竹笛以及各种改良笛、新品笛层出不穷,笛子艺术也随之蓬勃发展。

三、笛子的名曲名家

通过长期的制笛和笛子演奏实践,笛子的形制结构以及演奏技巧得以不断改进,从而涌现出一批又一批不同风格的优秀笛曲和不同流派的笛子演奏家。

1. 南方曲笛的主要演奏家和代表性曲目

(1)笛子演奏家赵松庭的演奏风格不仅具有昆曲的典雅清丽,又有乱弹、高腔的粗犷活泼。他大胆地吸取南、北两派笛子乐曲的吹奏技巧,使曲笛演奏有了新的突破。笛曲《早晨》就是他熔南、北笛曲演奏风格于一炉创作的优秀作品。赵松庭演奏的主要代表曲目有《三五七》《早晨》《婺江风光》《幽兰逢春》等。

(2)笛子演奏家陆春龄主要创作整理以及演奏的代表曲目有《鹧鸪飞》《欢乐歌》《中花六板》《江南春》等。改编后的《鹧鸪飞》,以曲笛演奏特有的柔美细腻,生动地描绘出鹧鸪在空中飞翔时忽高忽低、时远时近的情景,乐曲借景抒情,表达了人们对美好事物的向往。《鹧鸪飞》是江南曲笛演奏风格具有代表性的乐曲,是经典的竹笛独奏曲目。

(3)笛子演奏家俞逊发,师从赵松庭、陆春龄、冯子存、刘管乐等南、北派笛子大师,因此是融南北演奏技艺于一身的笛子演奏大师。他的音色圆润通透,表演细腻,极具感染力。俞逊发不仅是演奏家,还是作曲家。他创作的笛子独奏曲《秋湖月夜》《妆台秋思》《汇流》《琅琊神韵》等倍受笛子演奏家喜爱,时常作为音乐会竹笛独奏选曲。俞逊发兼容并包南北笛派的演奏技巧,且将这些技术、技巧通过优美的旋律永远地记录保存在自己创作的笛子作品当中,他是当之无愧的现代笛子演奏大师。

2. 北方梆笛的主要演奏家和代表性曲目

(1)著名笛子演奏家冯子存,1904年生于河北省阳原县,他的梆笛演奏艺术粗犷朴实,具有深厚的民间音乐素养和感人的生命力。他长期为流传在河北、内蒙古、山西等地的地方戏曲伴奏,因此他的笛子创作和演奏深受当地民间音乐以及地方戏曲音乐影响。

冯子存笛子演奏艺术的提高和发展来源于戏曲音乐中富有生活气息、生动细腻的表演以及润腔方

式。他运用结实有力的垛音,乐句尾部的历音,富有韵味的抹音,华丽奔放的花舌、飞指、颤音等技法,使旋律具有浓郁的地方色彩,形成了富有歌唱性的笛子演奏风格,此种风格是他的艺术灵魂和主要特点。

冯子存作为民间艺人,他整理和创作的笛子独奏曲具有强烈的生活气息和泥土芳香。其主要代表曲目有《五梆子》《喜相逢》《放风筝》《挂红灯》《黄莺亮翅》等。《五梆子》在结构上体现了民间音乐中最常见的变奏原则。在变奏手法上除一般旋律常用的加花手法外,主要依靠运用乐器演奏技巧变换手法。《五梆子》虽然乐曲结构短小,手法朴实简练,然而其乐曲风格特点鲜明,地方色彩浓烈,是冯子存梆笛演奏艺术的优秀代表作品之一。

(2)著名笛子演奏家刘管乐,1918年生于河北省安国县,北方梆笛演奏艺术的重要代表人物之一。他的笛子演奏艺术受到南北戏曲和河北民间吹鼓乐的影响,在采纳众家笛子演奏特点之后,形成了个人独特的演奏风格。刘管乐的笛音高亢、脆亮、坚实。他擅长滑音、剁音、吐音、历音、花舌音和多指颤音等北派梆笛的主要技术技巧,同时在气、唇、指、舌的配合上堪称炉火纯青。此外,他还能以笛音把禽鸟的鸣叫声模仿得惟妙惟肖。他所创作演奏的梆笛曲《荫中鸟》生动地描绘了茂林成荫、百鸟齐鸣的景象,令人惊叹不已,被视为竹笛版的《百鸟朝凤》。刘管乐演奏的主要代表曲目有《卖菜》《荫中鸟》《冀南小开门》《和平鸽》等。

在南北两派传统竹笛演奏大师的培育下,我国传统民族音乐界涌现出一大批近现代竹笛演奏家和竹笛教育家,如俞逊发、曲详、曲广义、李镇、高明、马迪、张维良、王次恒、戴亚等。尤其可贵的是,在这些竹笛演奏家和教育家的队伍里还有很多女性。女性演奏吹管乐器自古以来并不是稀罕之事,河北曲阳出土的唐末彩绘散乐浮雕中就有两个吹笛、两个吹筚篥管和一个吹奏笙的女子形象。然而,从宋朝开始,女性的社会地位、权利和自由越来越受限制,女性吹笛这件事情在很长一段时间里几乎被中断。可喜的是,新中国成立后,我国妇女的社会地位得到逐步提高,男女平等的思想被确立和传播。越来越多的女性学习演奏竹笛并获得登台演奏的机会。女性从事竹笛教学活动也成为平常之事,如唐俊乔、孟晓洁、曾格格、陈悦、张钟中等就是优秀女性竹笛演奏家和教育家。

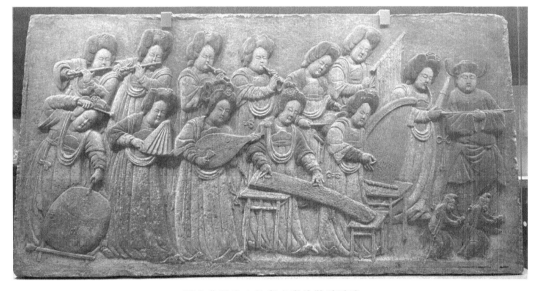

河北曲阳出土的唐末彩绘散乐浮雕

笛子艺术经过不断创新和发展,在笛子形制、作品、技巧、运用和传承等方面取得了辉煌成就。2018年,上海音乐学院创作并表演的竹笛器乐剧《笛韵天籁》,美妙动听、气势恢宏,为竹笛演奏艺术的守正创新树立了至善至美的标杆。

从八千年前的骨笛到现代形制各异的笛子,笛子艺术发展无不彰显我国深厚辉煌的历史文化。如今笛子这一古老的民族乐器发出的悦耳笛韵不但领衔于大型民族管弦乐团,同时也出现在西洋乐团的协奏曲和交响曲演奏中,不断推动着笛子艺术的繁荣和发展。

四、笛子的演奏姿势

笛子演奏有站、坐两种姿势。正确的演奏姿势，能使演奏者放松舒适从而持续地演奏笛子，不正确的姿势使演奏者身体紧张僵硬，影响演奏者舞台形象，还会破坏竹笛音色和演奏的顺畅。

无论演奏是站式还是坐式，都应当保持头部摆正，背平胸挺，双目平视，双腿自然分开，保持一只脚在前一只脚在后（一般情况应左脚在前，成开步丁字形）。持笛向右，用两手的大拇指和小指托住笛身，用两手无名指、中指、食指的指肚按闭音孔。吹奏时注意按孔力量不要过大，手腕不要向上拱起或者向下弯曲，演奏时始终保持手腕手指自然放松状态。

第二节　笛子的基本练习方法

一、呼吸

竹笛、箫、埙、葫芦丝这四件管乐器的吹奏呼吸方法是一样的。初学者用日常的深呼吸即用横膈膜（位于肺部和腹部之间）着力，我们把这种呼吸方法称为胸腹联合呼吸法。这种呼吸法要求换气时最好用口、鼻相结合吸气，由于口吸气较快，吸气以口为主。练习时，演奏者将嘴角稍稍放开吸气，吐气时演奏者应该利用胸肌、腹肌和横膈膜的控制能力，使气息能够均匀、有节奏地徐缓吐出。对一般初学者来说，一口气以中速吹奏，能够保持 10 秒钟的长度就相当不错了。

二、风门

吹奏笛子先将笛子吹孔朝上，使吹孔对准人中下面的下唇中间部位，把笛子吹孔紧贴在下唇上，下唇盖住吹孔大约 1/3 部分。吹奏笛子时面部肌肉和唇肌要相互配合，上下两唇保持像微笑一样的状态，使两唇肌中间自然形成一个小"圆孔"，吹奏笛子时口腔中的气流从小"圆孔"经过灌入笛子吹孔，我们将这个小"圆孔"称为"风门"。风门形状的大小和气流经过时的松紧强度，直接关系着笛子音区高低和笛子乐音的强弱变化。初学者最好对着镜子练习吹孔摆放的位置，观察风门的大小变化，为吹出好声音打下良好基础。

三、口风

我们通常把通过风门注入吹孔的气流称为口风，笛子低、中、高音区的转换和其他吹奏技巧的发挥依赖口风的急缓变化。练习口风要注意气流和风门两者的相互配合。吹低音区时，要求口风徐徐缓缓，流速要慢；吹高音区时，要求口风流速快并且具有爆发力。

风门大小和口风急缓是由演奏者的"口劲"来控制的。所谓口劲是指两颊肌肉和上下唇肌反复收放变化力度时所用的力量。

四、口型

风门、口风、口劲三者组成演奏笛子的口型。笛音音色的明暗变化，气息长短与急缓的控制，音区高低的流畅转变，情感抒发的强弱表达，都与口型有着密切的关系。

五、按孔

吹奏笛子的手型是技术重点，在训练时注意以下几点：

（1）我们把手指第一截中间部位指肉最多、最富有弹性的部位称为"指肚"，吹笛时用它来按闭音孔。吹奏时要求手指自然按闭音孔即可，不能过分用力，更要避免按压用力过头致使一指关节折指。反之在开孔时，手指不要抬得过高（抬起大约一个手指厚度即可），否则会影响演奏速度。

(2)吹奏时放松手指手腕,双手持笛略似半握拳的形状。初学者要有意识保持肩平和手臂自然放松,尤其要注意放松手腕,切忌抬高拱起手腕和向下压折手腕。

(3)笛身由两只手的大拇指和小指托起。右手大拇指自然地托着笛身大约第二、第三指孔之间的下方,左手大拇指自然地托着笛身大约第六指孔的下方,两只手的小指自然贴放在笛管上。每天坚持进行持笛、按闭指孔和打开指孔的练习,对初学阶段顺利吹响笛子至关重要。

六、长音

学习吹奏笛子的第一步是吹响笛子。首先,用左右两手大拇指和小指托住笛子,刚开始吹奏时不需要按闭六个按指孔,把笛子吹孔放在正确的位置上,口里发"吁"这个音,在心里用中等速度数"1、2"两拍即可。当熟练掌握吹响笛子的方法,并且音色和长度都能达标时,再进行下一步——长音练习。长音练习是练习气息、吹出好音色的基本训练方法。吹长音是初学者巩固最佳口型,每日基本功练习中不可或缺的重要内容。练习吹奏长音要注意以下三点要领:

(1)要求音准。吹奏时除了牢记指法,还要注意每个音从起音到结束,音准始终如一。

(2)注意音色。吹低音时要求音色圆润、浑厚;吹高音时要求音色清脆、明亮,防止发出漏气的声音。

(3)注意呼吸。吹奏时呼吸要自然,换气时尽量少带出喉部吸气的声音。

练习吹奏长音时,需要避免以下三个问题:

(1)耸肩。吸气时双肩上抬,吹奏者只能将气吸入胸部,造成胸部逼紧,气吸得很浅,致使吹奏时缺乏气息的有力支撑。这样不仅使音色较紧,而且长音不能持久,影响笛子的表现力。

(2)收腹。吸气时错误地将小腹用力向里收缩,造成吹奏者吸入的气量过少,气息不充足。

(3)挺肚。吸气时小腹向外凸起,由于气吸得过深,造成胸腹部肌肉紧张。

要想把笛子吹好,初学时一定要掌握正确的呼吸运气方法,每日坚持训练,养成良好的演奏习惯是十分重要的事情。

七、连奏

连奏和断奏是吹奏笛子常用的两种技法,连奏由一个较长不中断的气息来完成,断奏通常用吐音来实现。

连奏即连音,是吹管乐器常用的演奏技法。连奏用于表现歌唱性强、优美委婉的乐句,这种一气呵成的音响效果必须依靠演奏者较长的气息来完成。连奏在乐谱中用一条较长的连音线"⌒"标注,表示用连音技法演奏的乐句。

连奏的具体吹奏方法即乐句的第一个音舌头做"吐"音动作,从第二个音开始到连音线内最后一个音,舌头做"呜"音动作。建议在吹奏乐器之前,先用"吐呜"两字练唱乐句,等唱熟乐谱之后,再进行乐器吹奏练习。吹奏连音需要注意以下几点:

(1)呼吸均匀、连贯。

(2)音准、音色保持统一。

(3)当吹奏前后两个相同的乐音时,可以运用第三章第二节介绍的打音技巧,将两音巧妙分开,但音乐却不中断。

八、吐音

吐音技巧包括单吐、双吐、三吐几种类型。

1. 单吐音

单吐音是舌头技巧的基本训练。舌尖像一个活塞,可以起阻碍口内气流的作用。初学者用舌根控制舌

尖有规律、有弹性地念出"吐"字这个音,是训练吐音吹奏技巧的第一步。第二步训练是在笛子吹孔上继续念"吐"字并且将笛子吹响,吹奏单吐音要求笛子音色饱满结实、清楚富有弹性。

2. 双吐音

双吐音是快速演奏4个16分音符的技巧,它是在单吐音的基础上发展产生的,双吐音的舌头动作比单吐音快一倍。吹奏双吐音,要求吹奏者的舌头在单吐动作"吐"字之间做出与汉字"库"读音相似的动作,形成"吐库吐库 吐库吐库"的念字动作。

吹奏双吐音时,我们在音响方面要追求清晰饱满的颗粒感。双吐音的演奏标记是"TKTK TKTK"。标"T"处,舌头动作发"吐"字的音,标"K"处,舌头动作发"库"字的音。演奏双吐音要求"吐"与"库"两字的力度一样均匀,不能一个重一个轻。此外,双吐音对吹奏者手指和舌头的配合度要求极高,当舌头发两个音时,手指的交换动作要敏捷,否则就会出现乐音不整齐、不干净,影响双吐音的演奏效果和速度。

练习双吐音的具体方法分为两步:第一步是念字训练,第二步是吹奏训练。由于"库"字发音较"吐"字发音更弱,因此在念字训练时要有意识地多练习"库"字,比如用一拍的2个8分音符节奏,一口气念8拍"库"字,然后再熟念一拍的4个16分音符节奏,不间断地念8拍"吐库吐库",如此反复练习三遍之后,进行第二步吹奏双吐练习。吹奏双吐一定要在保证声音流畅、清楚、干净的基础上加快速度。为了进一步使"库"字发声饱满有力,演奏者还可以将练熟的双吐练习曲由"吐库吐库"吹奏法,改成"库吐库吐"吹奏法进行反向吹奏练习,让双吐音演奏听起来如同快速的单吐音演奏一样结实而且富有弹性。

3. 三吐音

三吐音技巧是在单吐音和双吐音相结合的基础之上发展而来的,三吐音擅长描绘欢乐、跳跃、热烈、活泼的情绪和场面。三吐音的标记分为两种:一种是"TKT"即"吐库吐",适用于前16后8的节奏型;另一种是"TTK"即"吐吐库",适用于前8后16的节奏型。三吐音吹奏技巧的训练方法和前面所讲的双吐音吹奏训练方法一样,吹奏者应该先熟念"吐库吐"和"吐吐库"的发音,使舌头动作灵活自然,当舌头熟悉发音之后,再吹奏乐器练习三吐音。

总而言之,无论练习双吐音还是三吐音,吹奏者都应该注意舌头和手指在同一时间上的动作必须统一。此外,吹奏者的手指动作和舌头动作都要尽量小一些。吹奏者只要每日坚持由慢而快地练习,三种吐音技巧一定能够掌握。

第二章 箫

第一节 箫概述

一、箫的历史简述

秦穆公女儿弄玉"吹箫引凤"的传说故事讲,有个叫箫史的青年才俊擅长演奏箫,他的箫声清雅悠扬,美妙动听,恰巧秦穆公的女儿弄玉也喜爱吹箫,她十分仰慕箫史的才华,便向箫史学习演奏吹箫。经过一段时间学习相处,箫史和弄玉相互倾心,结为了夫妻。秦穆公为他们两人搭建了高台供夫妻二人居住,从此他们幸福美满地生活在一起。他们每天在高台上吹箫,箫声引来了百鸟和鸾凤。转眼几年过去,有一天,弄玉乘着凤,箫史乘着龙,二人飘飘荡荡展翅高飞去过神仙日子了。虽然这是个神话传说,但至少可以说明,箫这件乐器在我国有着相当悠久的历史。

箫在汉代以前被称为篴(音同"笛"),在汉代至唐代这段很长的历史时期,"篴""笛""箫""尺八"等名称通用。从唐、宋开始,民间基本上把横吹的古笛称为笛,把竖吹的古笛称为箫。诗仙李白曾经写有"笛奏龙吟水,箫鸣凤下空"的诗句,由此可见,笛和箫这两样乐器从唐朝开始逐渐被区分开来。

二、箫的形制

箫也称洞箫,现在使用较广泛的一般是八孔箫。通过吹奏者不同气息和指法变化的运用,八孔箫能够吹奏出两个多八度内的乐音。

与笛子相比,箫的吹孔在箫管顶端的外沿,其吹孔比笛子的吹孔小,因此吹奏箫所用的口风需要调整,避免口风用力过猛过急,导致吹奏时因为漏气而音色发噪。箫没有像笛子一样的贴膜孔,因而它的音色淳厚悠远、圆润深沉,音量比较小,很适合独奏或者琴箫合奏。箫因其意境深远、幽静典雅,自古以来深受文人雅士的喜爱。

第二节 箫的演奏姿势

箫的演奏姿势分为站姿和坐姿两种。演奏时对头、肩、胸、腹、腿、脚的要求同笛子演奏一样。吹箫与吹奏笛子有两点不同需要注意:第一,由于箫管朝下,持箫需要右手在下左手在上。第二,吹奏箫必须将吹孔贴在下唇外沿处。由于箫的吹孔没有笛子吹孔大,吹孔与下唇之间不要用力贴得过紧,贴得过紧容易使下唇过多地遮盖吹孔,导致发不出声音吹不响箫,从而打击初学者的自信心。初学吹箫时,要求舌头在口腔内自然放松伸平,徐缓地把气通过风门灌入吹孔发出声音。尤其要注意找准吹孔与风门之间的角度。除此之外,吹奏者口风的大小松紧,吹奏时是否能控制住气息的平稳也关系着箫音色的好坏。

以上要求对初学者来说有难度,因此需要通过正确的训练,逐步掌握唇肌和腹肌的协调控制能力,经过日复一日的练习才会吹出好听的声音。

第三节 箫的基本练习方法

吹箫时的呼吸方法跟笛子一样,吹奏者口风和风门的控制规律也基本一致。需要反复提醒的是,箫的吹

孔比较小，因此对初学者来说，最重要的是训练吹箫时口风能否集中。初学者要通过唇部肌肉控制口风，避免气散漏气。其次，吹孔与嘴唇的角度也需要调整到合适的位置，其角度基本为75度。

练习呼吸、调整口风是学习吹奏箫的基本功，只有练习好基本功，后面的技术技巧才能比较容易地学习和掌握。因此，初学者千万不可操之过急，要把基本功训练作为初学吹奏时的重要学习任务和目标。

吹响箫之后，每日需要练习吹奏长音和吐音，其训练方法和竹笛相似。在本教材里长音和吐音练习曲可以通用于笛、箫、埙、葫芦丝四件民族管乐器。

第三章 埙

第一节 埙概述

一、埙的历史简述

埙这件乐器在我国有着相当悠久的历史。在浙江余姚河姆渡遗址出土的埙,形状如鹅蛋一样,只有一个吹孔没有音孔,据考古专家推断其距今大约有七千年的历史。在陕西省西安市半坡遗址出土的埙,形状如一枚橄榄,没有音孔,也只有一个吹孔,据考古工作者推断其距今大约有六千年的历史。

由于埙一般用陶土烧制而成,所以又被称作"陶埙"。在我国古代,埙也是一种流传很广的乐器。在我国的成语中就有"如埙如篪""伯埙仲篪"等成语,它们的意思是一起演奏用陶土做成的管乐器埙和用竹子做成的管乐器篪,音乐声听起来是非常和谐美妙的,人们用这两个成语来形容兄弟之间的感情和睦、情意深厚。

埙的雏形最早用于狩猎活动。因为有的石头上有自然形成的空腔,当古代先民们用这样的石头投击猎物时,石头上的空腔由于气流的作用而发出哨音,这种声音启发了古人制作乐器的灵感,于是天然石埙就产生了。在长期的生产生活实践中,古人逐渐掌握了陶器的烧造技术。他们模拟空腔石的构造,尝试制作能吹响的陶器,于是陶埙就应运而生了。

陶埙很受古人的喜爱,现今出土的墓葬证明很多人在死后把埙带入自己的坟墓中。其中,在小孩的墓里面出土的埙最多,这说明埙最受小孩子的喜爱。有专家称,在古代,乐器本来就介于工具和玩具之间。

在河南商代妇好墓出土了一组陶埙,说明在商代,埙已经真正成为一种在宫廷里面使用的、有固定造型结构的乐器。从不同时期出土的陶埙可以看出,这种乐器的发展从简单到复杂、从单孔到多孔、从随意捏制到形制统一。埙一步步从最初的狩猎工具,发展到娱乐玩耍的器物,再成为正规的乐器进入王宫贵族的宫殿之中。随着其在原始祭祀和礼仪中的运用,埙逐渐成为宫廷雅乐中的重要乐器,在民众中也广为流传,在我国的音乐史和文化史中享有重要地位。因埙的音色幽深延绵、深沉婉转,被誉为"质厚之德,圣人贵焉",代表着典雅高贵、雍容和谐的气质。

到商代,陶埙发展到了一个鼎盛时期,形成了一个从今天河南向四周传播的趋势。这一时期陶埙的结构比过去更复杂。商代早中期出现了三音孔陶埙,晚期陶埙达到了五音孔。埙的外部也变得多种多样,有梨形、蛋形、陀螺形、橄榄形、圆锥形等,而且还装饰有彩绘的条纹、网格纹和三角纹等。商代陶埙的平底、圆腹、上端设吹口,成为历代制埙的标尺。

埙在战国初期就广泛应用于宫廷的祭奠活动中,秦汉以后主要用于演奏宫廷音乐,结构也变得更加复杂,出现了六个音孔的埙,可演奏的曲调也更多、更丰富。

埙深受皇帝和后妃们的喜爱。在汉代人留下的经书里面,清楚地记载了雅乐里面有埙。由于雅乐在历朝历代被推崇,因此可以推断宫廷音乐中有埙的存在。

随着制陶工艺的不断改进,唐代以后陶埙越来越注重装饰,出现了各种彩色的人头和动物兽首埙,造型十分丰富。到了清代,埙的装饰工艺更加复杂,以做工精湛的漆埙最为著名,在北京故宫博物院收藏的红漆云龙埙就是证明。清代以后八音孔、九音孔的埙陆续出现。

从六七千年以前的陶土埙到故宫收藏的红漆云龙埙,从只有一个吹孔的埙到如今有十个音孔的埙,埙从远古一直吹奏到今天,它所发出的悠远古朴的乐声和曲调,让人们感受到中华民族悠久的历史和灿烂的

文化。

二、埙的形制和演奏姿势

制造埙的材质有很多种,从而形成不同的埙如石埙、木埙、竹埙、金属埙、玉埙、陶埙和树脂埙等。现代人一般多吹奏陶埙和树脂埙,吹奏的埙大多是十孔埙、八孔埙或者九孔埙。埙的音孔全按作"5"。吹奏者能吹出两个多八度的乐音,因此埙能够演奏的乐曲是比较多的。

与笛、箫一样,埙的演奏姿势也分为站姿和坐姿两种,吹奏埙时对于身体各部位的要求可以借鉴前面两章笛、箫的演奏姿势,在此不再赘述。

第二节　埙的基本练习方法

一、口型

吹奏者持埙的方法是左手和右手分别按五个音孔,并由双手捧埙。埙的吹孔同箫一样在乐器顶端,因此吹埙的口型、气息的运用、音量的起伏、音色的变化,可以参考箫的演奏方法。

埙的长音和吐音练习方法与竹笛相同。此节主要介绍埙的颤音、打音和气震音的演奏技巧。

二、颤音

颤音是由手指按本位音和它上方二度音开闭往复发出的音,演奏由本位音开始,结束也在本位音。这种快频率的手指颤动,使乐音产生波动效果,因此颤音一般运用于乐曲的引子、结尾和高潮部分,用以烘托、渲染音乐效果。颤音用小写英文字母"tr"来标记。比如,"1"的颤音相当于演奏"12121212121"。

颤音的训练方法如下:

(1)先将本位音发出,紧接着均匀、迅速地开闭本位音上方二度音孔,使本位音与其上方二度音快速、均匀地交替发音。常用的颤音还有三度颤音。三度颤音就是开闭本位音的上方三度音孔。在我国少数民族如蒙古族和藏族等民族民间音乐中常用到三度颤音。颤音吹奏频率的快慢主要根据乐曲的感情和音乐的速度而定。

(2)吹好颤音最好进行长颤音训练,由慢到快地吹长颤音,目的是追求颤音的均匀性和持久性。

(3)为了使颤音达到快速灵活的效果,手指在本位音和上方音之间开闭动作不要过大,只要手指离开音孔按出不同音高即可。

(4)为了使颤音听起来更均匀更一致,吹奏者必须加强左手颤音训练,努力使左右手颤音均匀而且富有弹性。

三、波音

波音技巧与颤音有相似之处,即本位音与它上方相邻音交替开闭音孔发出的音。二者不同之处有两点:一是波音的本位音与其上方音交替只是一下或者两下;二是波音作为本位音的装饰音出现,一般不占本位音的时值。

四、打音

所谓打音是在演奏前后相同的两个音时采用的技巧。打音的音响效果不仅起着装饰作用,还能轻盈灵巧地将相同音高的两个乐音自然流畅地分隔开。

打音的演奏符号为"丁",尤其在连奏过程中演奏相同两个音时,吹奏者只需在第二个音之前,快速轻巧地用手指"打"第一个音下方二度音,便完成了打音训练。

训练打音要求如下：

(1)手指要灵活快速，不要占用本位音时值。

(2)手指打音力量需轻盈。

(3)传统曲笛演奏中，打音运用较多。本教材中的四件管乐器均可以按照以上方法练习演奏打音技巧。

五、气震音

气震音也叫腹震音，是演奏者通过小腹自然收缩而达到一种使声音听起来像水波纹一样富有表情和歌唱性的演奏技巧。由于气震音是管乐演奏中必不可少的技术，吹奏者会自然而然地运用到演奏中去，因此气震音一般不用符号标记。正如弦乐器的长音，演奏者往往采用揉弦这一技巧来美化乐音，吹奏管乐器的长音，需要运用气震音来美化和装饰乐音。

气震音练习要求如下：

(1)吹奏气震音必须保持乐音起伏自然，音高统一不变。

(2)吹奏气震音追求气息震动均匀流畅。

(3)吹奏者应该根据乐曲情感的需要，灵活运用，吹奏出不同力度和振幅的气震音。

本章介绍的颤音、打音和气震音技术技巧，通用于本教材四件管乐器演奏，接下来第四章葫芦丝的演奏技巧，同样通用于笛、箫、埙的演奏之中。

第四章 葫芦丝

第一节 葫芦丝概述

葫芦丝是我国极富少数民族色彩的吹管乐器,其历史可追溯到先秦时代。葫芦丝起初主要流传于云南省德宏州傣族、彝族、阿昌族等少数民族,在当地主要用于吹奏山歌等民间曲调。

葫芦丝的演奏形式多为独奏和合奏。因其音色甜美柔和,用其演奏抒情乐曲,具有民族音乐之美,因而深受大众喜爱,并在全国各地广为流传。

第二节 葫芦丝的形制与演奏姿势

葫芦丝按照从上到下的顺序由吹嘴、葫芦和三根竹管组成。在此重点介绍这三根竹管。在葫芦底部有三根插入葫芦里的竹管,这三根竹管的粗细长短各不相同,中间的竹管上面开着七个按音孔(正面六个音孔,背面一个音孔),这根有音孔的竹管被称为主管。主管左右两旁的竹管被称为副管,副管上面只设有簧片没有按音孔,因此只能发出与主管共鸣的和音。副管和音由吹奏者根据音乐需要有选择地使用。和音在独奏管器乐中非常难得,它不仅可以丰富葫芦丝的音色,还能使音乐表达更具有感染力。

葫芦丝的吹奏姿势和前面介绍的三种管乐器一样,分坐姿和站姿两类。与笛、箫、埙不同的是,吹奏葫芦丝需要吹奏者用嘴包住吹嘴进行呼吸和演奏。葫芦丝的连奏和断奏、长音和吐音、颤音和波音、打音和气震音等技术技巧完全可以参考前面三章介绍的内容,本章将着重介绍演奏葫芦丝的口型和滑音演奏技巧。

第三节 葫芦丝的基本练习方法

一、口型

吹奏葫芦丝时嘴巴的形态即口型。在本教材的乐器中,葫芦丝是唯一一个用上下嘴唇包含乐器吹嘴的乐器。吹奏葫芦丝时面颊呈微笑状,上下牙齿微微张开,使整个唇肌的着力点集中在吹嘴上,舌头呈自然状态,口腔微扩张但不鼓腮。

初学者吹奏葫芦丝,往往会发出不是乐音的"咕咕"声,这种声音既不悦耳也没音高。造成这种声音的原因,一般情况是因为腹部和嘴巴力量不到位,因此吹出噪音。解决这个问题的方法,是用力吹响葫芦丝,使葫芦丝内部的簧片充分震动,便能发出正常的乐音。然而,凡事过犹不及,吹奏的力气太大同样吹不出好听的声音。实际上,吹奏葫芦丝的每一个音都需要手指、力量和口型的相互配合。此外,每件乐器发声所需要的力量也不尽相同。因此,初学者要在练习中仔细聆听、体会、揣摩声音与手指、口型、力量的磨合情况,抓住好声音的吹奏感受,反复练习,一定能把葫芦丝的声音吹得美妙动听。

二、滑音

所谓滑音是指从一个音吹奏至另一个音时,用手指抹、揉音孔,使音程之间发出一种连贯圆滑音响效果的技巧。滑音技巧听起来很像手指在二胡上抹弦的声音,因此民间把滑音又称为"抹音"或者"揉音"。滑音善于表现优美婉转和具有歌唱性、叙事性的旋律,是管乐器中常用的技术技巧,在笛、箫、埙、葫芦丝中广泛

应用。

滑音演奏分为上滑音、下滑音和复滑音三种。

(1)上滑音指手指从较低的音上滑到另一个较高的音。

(2)下滑音指手指由较高的音下滑到另一个较低的音。

(3)复滑音指手指由低音滑到高音又滑回低音,或者手指由高音滑到低音再滑回高音。

三、音的强弱练习

要使音乐具有感染力和表现力,旋律一定要有强弱起伏变化。刚开始学习乐器的初学者,很难掌握音的强弱变化,这一技术必须在吹奏者熟练掌握呼吸、口型、按音孔、流畅演奏音阶之后,再来学习。

练习音的强弱需要注意以下几点:

(1)吹强奏并不是使蛮力吹乐器,而是要通过调整风门和吹孔的角度,用巧劲找到共振点,这样吹出的音色好听且声音不噪。

(2)吹弱奏需要吹奏者保持住气息,不能松懈,避免乐器声音发虚,音准偏低。

(3)音的强弱力度从中音区开始练习,顺序是先练习由强渐弱,再练习由弱渐强。

第五章　乐　谱

本教材四件乐器所用指法全按作"5"。

第一节　入门篇

长音练习一

$1 = G$　$\frac{4}{4}$

$\quad = 120$

| 1 - - - | 1 - - - | 1 - - - | 1 - - - |

| 1 - - - | 1 - - - | 1 - - - | 1 - - - ‖

要点说明

（1）长音练习是管乐器每日必须练习的基础训练。要求初学者慢速练习，先吹二拍，再到四拍、六拍，最后达到八拍。要求声音饱满结实，音准一致。

（2）初学者长音练习可以从最容易发音的中音区开始练习，然后吹低音区和高音区。筒音吹奏比较困难者一是因为手指全按时可能存在缝隙致使音孔漏气，另一个原因是口劲过大，造成筒音音色不纯净或是吹不响筒音。吹奏高音区的难度较大，需要吹奏者腹部和嘴部力量的配合，因此初学者应在掌握中、低音区之后再有针对性地练习高音区。

（3）综上所述，只要每日练习中、低音区，初学者在熟悉吹奏的口型、按孔、呼吸、气息之后，吹奏高音区就比较容易掌握。

长音练习二

1 = G 4/4
♩ = 120

1 - 1 - | 1 - 1 - | 1 - 1 - | 1 - 1 - |

1 - 1 - | 1 - 1 - | 1 - 1 - | 1 - 1 - ‖

长音练习三

1 = G 4/4
♩ = 120

2 - - - | 2 - - - | 2 - - - | 2 - - - |

2 - - - | 2 - - - | 2 - - - | 2 - - - ‖

长音练习四

1 = G 4/4
♩ = 120

1 - - - | 2 - - - | 3 - - - | 2 - - - |

1 - - - ‖: 3 - - - | 1 - - - | 2 - - - |

3 - - - | 1 - - - | 3 - - - | 1 - - - ‖

长音练习五

1 = G 4/4
♩ = 120

3　2　1　2 | 3　3　3　- | 2　2　2　- | 3　3　3　- |

3　2　1　2 | 3　3　3　- | 2　2　3　2 | 1　-　-　- ‖

长音练习六

1 = G 4/4
♩ = 120

5　-　-　- | 5　-　-　- | 5　-　-　- | 5　-　-　- |

5　-　-　- | 5　-　-　- | 5　-　-　- | 5　-　-　- ‖

长音练习七

1 = G 4/4
♩ = 120

1　-　-　- | 2　-　-　- | 3　-　-　- | 5　-　-　- |

6　-　-　- | 5　-　-　- | 3　-　-　- | 2　-　-　- | 1　-　-　- ‖

长音练习八

1 = G 4/4
♩ = 120

$\underline{5}$ - - - | $\underline{5}$ - - - | $\underline{5}$ - - - | $\underline{5}$ - - - |

$\underline{5}$ - - - | $\underline{5}$ - - - | $\underline{5}$ - - - | $\underline{5}$ - - - ‖

长音练习九

1 = G 4/4
♩ = 120

$\underline{6}$ - - - | $\underline{6}$ - - - | $\underline{6}$ - - - | $\underline{6}$ - - - |

$\underline{6}$ - - - | $\underline{6}$ - - - | $\underline{6}$ - - - | $\underline{6}$ - - - ‖

长音练习十

1 = G 4/4
♩ = 120

$\underline{7}$ - - - | $\underline{7}$ - - - | $\underline{7}$ - - - | $\underline{7}$ - - - |

$\underline{7}$ - - - | $\underline{7}$ - - - | $\underline{7}$ - - - | $\underline{7}$ - - - ‖

长音练习十一

1 = G 4/4

♩ = 120

| 1 0　1 0　1 0　1 0 | 1　-　-　- | 2 0　2 0　2 0　2 0 | 2　-　-　- |

| 3 0　3 0　3 0　3 0 | 3　-　-　- | 5 0　5 0　5 0　5 0 | 5　-　-　- |

| 6 0　6 0　6 0　6 0 | 6　-　-　- | 5 0　5 0　5 0　5 0 | 5　-　-　- |

| 3 0　3 0　3 0　3 0 | 3　-　-　- | 2 0　2 0　2 0　2 0 | 2　-　-　- |

| 1 0　1 0　1 0　1 0 | 1 0　2 0　3 0　2 0 | 1　-　-　- | 1　-　-　- ‖

长音练习十二

1 = G 2/4
♩ = 120

| 2 - | 1 - | 2 - | 1 - | 2 - | 3 - | 1 - | 3 - |

| 1 - | 2 - | 4 - | 3 - | 1 - | 2 - | 4 - | 3 - |

| 2 - | 4 - | 3 - | 1 - | 3 - | #4 - | #4 - | 3 - |

| 4 - | 3 - | 2 - | 3 - | 2 - | 1 - | 1 - ‖

长音练习十三

1 = G 4/4
♩ = 120

| 3 - 2 - | 3 - 1 - | 2 - - - | 2 - - - |

| 1 - 2 - | 1 - $\dot{6}$ - | $\dot{5}$ - - - | $\dot{5}$ - - - |

| $\dot{5}$ - $\dot{6}$ - | 1 - 2 - | $\dot{6}$ - - - | $\dot{6}$ - - - |

| $\dot{6}$ - $\dot{5}$ - | $\dot{6}$ - 2 - | 1 - - - | 1 - - - ‖

长音练习十四

1 = G 4/4
♩ = 120

1 2 3 5 | 2 3 5 6 | 3 - - - | 2 3 5 6 |

6 5 3 2 | 1 - - - | 1 2 3 1 | 3 2 7̣ 5̣ |

6̣ - - - | 2 3 5 6 | 2 3 5 6 | 3 - - - |

3 2 1 2 | 3 2 1 2 | 6̣ - - - | 7̣ 6̣ 5̣ 6̣ |

7̣ 6̣ 5̣ 6̣ | 5̣ - - - | 6 5 3 2 | 6 5 3 2 |

3 - - - | 3 2 1 2 | 3 2 1 2 | 1 - - - ‖

音阶练习一

1 = G 2/4
♩ = 120

| <u>1 1</u> <u>2 3</u> | <u>1 1</u> <u>2 3</u> | <u>3 1</u> <u>2 3</u> | 3 - | <u>1 1</u> <u>2 3</u> | <u>1 1</u> <u>2 3</u> | <u>3 1</u> <u>2 3</u> | 5 - |

| <u>5 5</u> <u>3 1</u> | <u>5 5</u> <u>3 1</u> | <u>5 1</u> <u>3 5</u> | 6 - | <u>6 6</u> <u>5 3</u> | <u>6 6</u> <u>5 3</u> | <u>5 3</u> <u>2 3</u> | 1 - ‖

音阶练习二

1 = G 4/4
♩ = 120

| 5̣ 6̣ 5̣ 6̣ | 7̣ 6̣ 5̣ 6̣ | 5̣ 6̣ 5̣ 6̣ | 7̣ 6̣ 5̣ 6̣ |

| 5̣ 7̣ 5̣ 7̣ | 7̣ 5̣ 7̣ 5̣ | 5̣ 6̣ 7̣ 6̣ | 5̣ 6̣ 5̣ 0 ‖

音阶练习三

1 = G 4/4
♩ = 120

| 5̣ - 6̣ - | 7̣ - 5̣ - | 5̣ - 6̣ - | 7̣ - 5̣ - |

| 6̣ - 5̣ - | 6̣ - 5̣ - | 6̣ - 5̣ - | 6̣ - 5̣ - |

| 6̣ - 5̣ - | 7̣ - 5̣ - | 6̣ - 5̣ - | 7̣ - 5̣ - |

| 7̣ - 5̣ - | 6̣ - 5̣ - | 7̣ - - - | 5̣ - - - ‖

单吐练习一

1 = G 2/4
♩ = 120

‖: 5̣ 0 5̣ 0 | 5̣ 0 5̣ 0 | 5̣ — | 5̣ — |

6̣ 0 6̣ 0 | 6̣ 0 6̣ 0 | 6̣ — | 6̣ — :‖

单吐练习二

1 = G 2/4
♩ = 120

5̣ 0 6̣ 0 | 7̣ 0 1 0 | 2 0 3 0 | 4 0 5 0 |

6 0 7 0 | 1̇ 0 7 0 | 6 0 5 0 | 4 0 3 0 |

2 0 1 0 | 7̣ 0 6̣ 0 | 7̣ 0 6̣ 0 | 5̣ — | 5̣ — ‖

要点说明

（1）一般情况下，没有连线的乐谱都可以用单吐吹奏。

（2）单吐一般运用在连音线的首音。

（3）特别需要提醒初学者，练习单吐音不要每吹奏一个音就换一口气。每吹一个单吐音，舌头都轻吐一次，做"吐"音发声动作，使单吐音听起来既清楚有力又连贯圆润。

单吐练习三

1 = G 4/4
♩ = 120

1　　2　　1　　2 | 3　　2　　3　　2 | 2　　3　　2　　3 | 2　　1　　2　　1 ‖

1　　2　　1　　2 | 3　　2　　3　　2 | 2　　3　　2　　3 | 2　　1　　2　　1 ‖

1　　3　　1　　3 | 3　　1　　3　　1 | 1　　2　　3　　2 | 1　　2　　1　　0 ‖

单吐练习四

1 = G 4/4
♩ = 120

3　　3　　4　　5 | 5　　4　　3　　2 | 1　　1　　2　　3 | 3·　$\underline{2}$　2　　- ‖

3　　3　　4　　5 | 5　　4　　3　　2 | 1　　1　　2　　3 | 2·　$\underline{1}$　1　　- ‖

2　　2　　3　　1 | 2　　$\underline{3\,4}$　3　　1 | 2　　$\underline{3\,4}$　3　　2 | 1　　2　　$\underset{.}{5}$　- ‖

3　　3　　4　　5 | 5　　4　　3　　2 | 1　　1　　2　　3 | 2·　$\underline{1}$　1　　- ‖

单吐练习五

1 = G　4/4
♩ = 120

$\underline{3\ 3}\ \underline{3\ 1}\ \underline{5}\ \underline{5}\ |\ \underline{3\ 3}\ \underline{3\ 1}\ 3\ -\ |\ \underline{5\ 5}\ \underline{3\ 1}\ \underline{5\ 5}\ \underline{5}\ |\ \underline{6\ 7}\ \underline{1\ 3}\ 2\ -\ |$

$\underline{3\ 3}\ \underline{3\ 1}\ \underline{5}\ \underline{5}\ |\ \underline{3\ 3}\ \underline{3\ 1}\ 3\ -\ |\ \underline{5\ 6}\ \underline{5\ 6}\ \underline{5\ 4}\ \underline{3\ 1}\ |\ \underline{5}\ 3\ \underline{2\underset{\cdot}{1}}\ 1\ |\ \underline{4\ 4}\ \underline{4\ 5}\ \underline{6\ 6\ 6}\ |$

$\underline{2\ 2}\ \underline{2\ 2}\ 5\ -\ |\ \underline{1\ 1}\ \underline{1\ 2}\ \underline{3\ 3\ 3}\ |\ \underline{5\ 5}\ \underline{5\ 2}\ -\ |\ \underline{5\ 6}\ \underline{5\ 6}\ \underline{5\ 4}\ \underline{3\ 1}\ |\ \underline{5}\ 3\ \underline{2\underset{\cdot}{1}}\ 1\ \|$

双吐练习一

1 = G　2/4
♩ = 120

T K T K　T K T K（此后奏法同前）

$\underline{2222}\ \underline{3333}\ |\ \underline{5555}\ \underline{6666}\ |\ \underline{1111}\ \underline{2222}\ |\ \underline{1111}\ \underline{6666}\ |\ \underline{5555}\ \underline{3333}\ |$

$\underline{5555}\ \underline{6666}\ |\ \underline{3333}\ \underline{2222}\ |\ \underline{3333}\ \underline{1111}\ |\ \underline{2222}\ \underline{3333}\ |\ \underline{1111}\ \underline{2222}\ |\ \underline{1111}\ \underline{6666}\ |$

$\underline{5555}\ \underline{3333}\ |\ \underline{5555}\ \underline{6666}\ |\ \underline{3333}\ \underline{2222}\ |\ \underline{1111}\ \underline{1111}\ |\ 1\ 0\ 0\ \|$

要点说明

(1) 双吐技巧要放在掌握单吐技巧之后,学习三吐技巧之前学习。

(2) 在笛、箫、埙、葫芦丝四样乐器上吹奏双吐技巧,口风、口劲以及舌头、气息的力度会有所不同,演奏者要根据不同乐器的情况调整吹奏方法。

(3) 双吐音吹奏速度快,乐句里几乎没有换气的地方。因此,要使乐句流畅还需要练习气息。

双吐练习二

1 = G 2/4
♩ = 120

| 5̣1 1111 | 5̣3 3333 | 6̣2 2222 | 6̣3 3333 | 5̣5 5555 | 5̣3̇ 3̇3̇3̇3̇ | 5̣1̇ 1̇1̇1̇1̇ | 5̣2̇ 2̇2̇2̇2̇ |

| 3̇6 6666 | 2̇5 5555 | 1̇6 6666 | 6̣2 2222 | 47 7777 | 1̇4 4444 | 1̣5 5555 | 5555 5555 | 5̣0 0 ‖

双吐练习三

1 = G 2/4
♩ = 120

| 5̣5̣1 1 6̣6̣2 2 | 7̣7̣3 3 1 1 4 4 | 1 1 3 3 2 2 3 3 | 2 2 5 5 3 | 3 3 5 5 2 2 5 5 |

| 1 1 5 5 6 6 5 5 | 4 4 3 3 2 2 1 1 | 7̣7̣6̣6̣ 5̣ | 2 2 4 4 1 1 4 4 | 7̣7̣3 3 1 1 3 3 | 2 2 5 5 3 3 5 5 |

| 6 6 7 7 1̇ | 1̇1̇7 7 6 6 5 5 | 6 6 5 5 4 4 3 3 | 5 5 4 4 3 3 2 2 | 1 5̣ | 1 0 ‖

双吐练习四

1 = G 2/4
♩ = 120

1 1 1111 | 1111 1 0 | 2 2 2222 | 2222 2 0 | 3 3 3333 |

3333 3 0 | 5 5 5555 | 5555 5 0 | 6 6 6666 | 6666 6 0 | 5 5 5555 |

5555 5 0 | 3 3 3333 | 3333 3 0 | 2 2 2222 | 2222 2 2 | 1 1 1111 | 1111 1 0 ‖

断奏与连奏练习一

1 = G 3/4
♩ = 120

5 6 7 | 7 6 5 | 5 5 6 | 7 - - | 5 6 7 |

7 6 5 | 6 7 6 5 | 5 - - ⫶ 6 5 6 | 7 - 5 |

6 5 6 | 7 - - | 6 5 6 | 7 - 5 | 6 7 6 5 | - - ‖

断奏与连奏练习二

1 = G 3/4
♩ = 120

5 7 7 | 6 7 7 | 6 5 6 | 7 - - | 5 7 7 |

6 7 7 | 6 7 6 | 5 - - ‖: 6 6 6 7 | - 6 |

5 6 7 6 | - - | 5 7 7 6 7 7 | 6 7 6 5 | - - :‖

颤音练习一

1 = G 4/4
♩ = 120

tr 5 - *tr* 6 - | *tr* 7 - *tr* 1 - | *tr* 5 *tr* 6 *tr* 7 *tr* 1 | *tr* 2 - - - |

tr 3 - *tr* 4 - | *tr* 5 - *tr* 6 - | *tr* 3 *tr* 4 *tr* 5 *tr* 6 | *tr* 7 - - - ‖

> **要点说明**
>
> (1) 在民族器乐中颤音的运用是比较灵活的。除作曲家标注的位置必须演奏颤音之外,在实际演奏中可以灵活运用颤音、波音来装饰和美化乐句。
>
> (2) 建议每天在长音练习之后再练习长颤音。长音和长颤音练习既可以练长气息又可以提高手指灵活度。

颤音练习二

1 = G 4/4
♩ = 120

| tr | ~ | tr | ~ | tr | ~ | tr | ~ | tr ~ ~ ~ ~ | tr ~ ~ ~ |
1 - 7 - | 1 - 2 - | 1 - - - | 1 - - - |

2 - 1 - | 2 - 3 - | 2 - - - | 2 - - - |

3 - 2 - | 3 - 5 - | 3 - - 3 | 3 - - - |

5 - 3 - | 5 - 3 - | 5 - - - | 5 - - - |

3 - 5 - | 3 - 5 - | 3 - - - | 3 - - - |

5 - 3 - | 2 - 3 - | 2 - - - | 2 - - - |

3 - 2 - | 1 - 2 - | 1 - - 2 1 | 1 - - - ‖

小白菜

河北民歌
于学友 编曲

$1 = {}^{\flat}A$ $\frac{5}{4}$ $\frac{4}{4}$
♩ = 77

| 5 3 3 2 - | 5 5̆3 3̆2 1 - | 1 3 2 6̣ - |

| 2 1 7̣̆6̣ 5̣ - | 6̣ 1̆6̣ 5̣ - | 6̣2 1̆6̣ 5̣ - ‖

沂蒙山小调

山东民歌

$1 = A$ $\frac{4}{4}$
♩ = 77

| 2 5 3̆2 3 | 5̆3 2̆1 2 - | 2 5 2 3̆5 | 3̆2 1̆6̣ 1 - |

| 1 3 2̆3 5̣ | 2̆7̣ 6̣̆5̣ 6̣ - | 1· 2 7̣̆6̣̆5̣̆3̣ 5̣ - - - ‖

阿瓦古丽

1 = G 3/4
♩ = 120

| 2 - 2 2 | 2 - 5 | 6 1· 6 | 7 5 6 | 4 3· 2 |

| 4 3· 1 | 2 - - | 2 - - | 2 2 5 6 | 2 1 7 |

| 5 1 7 6 | 6 - - | 6 - - | 1 - 6 | 7 5 6 |

| 4 3· 2 | 4 3· 1 | 2 - - | 2 - - | 4 - 2 |

| 3 1 2 | 4 3 4 3 2 | 2 - - | 2 - - ‖

送 别

1 = C 4/4
♩ = 120

| 5 3 5 1 - | 6 1 6 5 - | 5 1 2 3 2 1 | 2 - - 0 |

| 5 3 5 1· 7 | 6 1 5 - | 5 2 3 4· 7 | 1 - - 0 |

| 6 1 1 - | 7 6 7 1 - | 6 7 1 6 6 5 3 1 | 2 - - 0 |

| 5 3 5 1· 7 | 6 1 5 - | 5 2 3 4· 7 | 1 - - 0 ‖

东 方 红

陕北民歌

1 = A 2/4
♩ = 120

5 5̲ 6̲ | 2 — | 1 1̲ 6̲ | 2 — | 5 5̲ | 6̲ 1̲ 6̲ 5̲ |

1 1̲ 6̲ | 2 — | 5 2̲ 1̲ | 7̲ 6̲ 5 | 5 2 | 3̲ 2̲ |

1 1̲ 6̲ | 2̲ 3̲ 2̲ 1̲ | 2̲ 1̲ 7̲ 6̲ | 5 — | 5 0 :‖ 5 2̲ 1̲ | 7̲ 6̲ |

5 5 | 2 3̲ 2̲ | 1 1̲ 6̲ | 2̲ 3̲ 2̲ 1̲ | 2̲ 1̲ 7̲ 6̲ | 5 — | 5 0 ‖

绣荷包

四川民歌

1 = ♭A 2/4
♩ = 77

6 3 | 3 1̲ 6̲ | 1̲ 6̲ | 6̲ 7̲ 6̲ 5̲ | 3̲ 6̲ 6̲ 5̲ 3 | 5̲ 3̲ 3 | 2̲ 3̲ 5̲ 2̲ ³⁄₂ |

⁵⁄5̲· 3̲ | 2̲ 5̲ 3̲ | 3 ²/3̲ | 1 | 5· 5̲ 5̲ 2̲ 3 | 2̲ 3̲ 2̲ 1̲ ¹⁄6̲ | ²⁄1̲ | — ‖

走西口

1 = ♭B 2/4
♩ = 77

陕西民歌

3 2 3 2 1 6 | 1 5· | 2 2 3 2 2 3 | 5· 3 2 |

2 2 3 6 5 5 | 3 5 3 6 1 3 | 3 2 1 6 5 6 1 | 1̲5 — ‖

婚誓

1 = A 3/4
♩ = 77

雷振邦 曲

1 2 1 | 3̃5 3 1 | 1 3· 1 2 | — — | 3̃5 — — |

5 — — | 1 2 3 | 6 5 3 | 2 1· 6 | 2 — — |

2 — — | 6 5 6 1 2 | 3 6 5· | 1 | 3 5 — |

5 — — | 1 — 2 5 | 3 — — | 3 — — |

6 5 3 | 2 — — | 3̃5 — 6 | 6̇1 — — | 1 — — | 1 — — ‖

玛 依 拉

新疆哈萨克族民歌

1 = E 3/4
♩ = 120

孟姜女

江苏民歌

1 = E 4/4
♩ = 77

社会主义好

1 = G 2/4
♩ = 120

李焕之 曲

3 3 3 5 | 3· 2 | 1 6 1 2 | 3 - | 3 3 3 5 | 6 5 6 |

6 6 6 1 | 2 - | 3· 2 1 0 | 1· 6 5 0 | 3· 5 3 2 | 1· 2 1 2 |

3 6 1 | 5 - | 3· 5 3 5 | 6 6 5 6 | - | 3 2 3 |

6 0 5 0 | 3 0 2 0 | 6· 5 3 2 | 1· 2 | 6· 5 3 2 | 1 0 |

3 3 3 5 | 3· 2 | 1 6 1 2 | 3 0 | 3 3 3 5 | 6 5 |

6 6 1 | 2 - | 3· 2 1 1 | 1· 6 5 0 | 3· 5 3 2 | 1· 2 1 2 |

3 6 1 | 5 - | 3· 5 3 5 | 6 5 | 3· 2 3 5 | 6 - |

3· 2 3 5 | 6 5 | 6· 5 3 2 | 1· 2 | 6· 5 3 2 | 1 0 ‖

黄河船夫曲

1 = G 4/4
♩ = 120

陕北民歌

$\underline{2\ 5}\ \underline{1\ \dot{6}}\ \dot{5}\ -\ |\ 2\ \ 5\ \ 2\ \ 5\ |\ \underline{2\ 5}\ \underline{2\ 1}\ \dot{6}\ \underline{\dot{5}\ 6}\ |\ 1\ -\ 2\ \ 0\ |$

$\underline{2\ 5}\ \underline{2\ 1}\ \dot{6}\ \underline{\dot{5}\ 6}\ |\ 1\ -\ 2\ \ 0\ |\ \underline{2\ 5}\ \underline{2\ 1}\ \dot{6}\ \underline{\dot{5}\ 6}\ |\ 1\ -\ 2\ \ 0\ |$

$\underline{2\ 5}\ \underline{2\ 1}\ \dot{6}\ \underline{\dot{5}\ 6}\ |\ 1\ -\ 2\ \ 0\ |\ \underline{2\ 5}\ \underline{2\ 1}\ \dot{6}\ \underline{\dot{5}\ 6}\ |\ 1\ -\ 2\ \ 0\ |$

$2·\ \ \underline{2}\ \ 6\ \ \underline{5\ 3}\ |\ \underline{2\ 4}\ \underline{2\ 1}\ \underline{1\ 2}\ \underline{4\ 2}\ |\ 1\ -\ -\ -\ \|$

走绛州

1 = A 2/4
♩ = 120

陕西民歌

$1·\ \ \underline{6}\ \dot{5}\ |\ 1·\ \underline{6}\ \dot{5}\ |\ \underline{5\ 1}\ \ \underline{5\ 4}\ \underline{5\ 2}\ |\ \underline{1}\ 2\ -\ |\ \underline{5\ \dot{1}}\ \underline{5\ 1}\ |$

$\underline{5\ \dot{1}}\ \underline{5\ \dot{1}}\ |\ \underline{5}\ 2\ \underline{1}\ 2\ -\ |\ 5\ \ \underline{2\ 2}\ |\ \underline{5·\ 6}\ \underline{2\ 1}\ |$

$\underline{1\ 7}\ \underline{1\ 2}\ \dot{5}\ -\ \|:\ \underline{1\ 2}\ \underline{1\ \underline{22}}\ |\ \underline{5\ 4}\ \underline{5\ 0}\ |\ \underline{1\ 2}\ \underline{1\ 2}\ |$

$\underline{5\ 5\ 5\ 4}\ \underline{\dot{5}\ 0}\ |\ 1·\ \underline{2\ 5}\ \underline{\dot{1}\ 5}\ |\ \underline{2\ 1}\ \underline{1\ 7}\ |\ \underline{1\ 2}\ \dot{5}\ -\ :\|$

虫儿飞

1 = F 4/4
♩ = 120

(3 - 1 - | 3 - 1 - | 5̣ 1 3 1 | 3 - 1 -) |

3 33 4 5 | 3· 2 2 - | 1 11 2 3 | 3· 7̣7̣ - | 6̣ 3 2 - | 6̣ 3 2 - |

6̣ 3 2· 1 | 1 - - - | 3 33 4 5 | 3· 2 2 - | 1 11 2 3 | 3· 7̣7̣ - |

6̣ 3 2 - | 6̣ 3 2 - | 6̣ 3 2· 1 | 1 - - 32 | 5 - - 43 | 32 2 - 54 |

3 45· 3 2 | 2 - - 01 | 6̣ 3 2· 1 | 5̣ 21 1 - | 43 43 1 - |

43 43 1· 2 | 1 - - - | (3 33 4 5 | 3· 2 2 - | 1 11 2 3 |

3· 7̣7̣ - | 6̣ 3 2 - | 5̣ 2 1 - | 43 43 1 - | 2 - - - | 1 - - -) ‖

节日舞曲

1 = E 2/4

♩ = 100

新疆柯尔克孜舞曲

(5 #456 5 ♭43 | 4345 432 | 3 #234 3 ♭217 | 1 3 1 0) | 1 1 5 | 1 1 5 | 1·2 3 4 | 5·6 5 4 |

4 2 3 32 | 1 1 1 | 3 3 4 | 3 3 4 | 3 3 4 45 | 6 6 5 | 6 5 | 6 5 |

6· 6 5 5 | 1 3 0 | 4 45 3 3 | 4 45 3 4 | 4 45 3 4 | 5· 6 5 3 | 4 2 3 32 | 1 1 1 |

| 4· 6 | 2· 3 | 4· 6 5 4 | 3 4 5 0 | 4 45 3 3 |
| 6· 1 | 7· 5 | 6· 1 7 2 | 1 6 7 0 | 2 23 1 1 |

| 4 45 3 | 4 45 3 4 | 5· 6 5 3 | 4 2 3 32 | 1 1 1 ‖
| 2 23 1 | 2 23 1 2 | 3· 4 3 1 | 2 6 7 5 | 1 1 1 ‖

要点说明

(1) 各声部保持速度、音准一致。
(2) 演奏出现错误时不要停止演奏,不要改正错音和错节奏,应该尽快跟上下一拍,继续往下演奏。
(3) 乐句与乐句之间的呼吸、音的强弱起伏要统一。
(4) 各个声部的音乐线条清晰,主旋律和伴奏的主次位置要正确、分明。

共同的家

1 = D 2/4

♩ = 120

戬祖义 曲

(3 3 3 3 | 0 2 1 | 3 3 3 3 | 0 2 1 | 5 55 4 3 | 2 1 | 7 | 1 - | 1 -) |

3 3 3 3 | 0 2 1 | 3 3 3 3 | 0 2 1 | 5. 5 5 5 | 6 6 5 | 0 4 2 | 2 - |

6 6 6 6 | 0 4 2 | 6 6 6 6 | 0 4 2 | 5. 5 5 5 | 4 3 2 | 2 1. | 1. 1 |

i̇. 6 | i̇ 6. | 7 | 5 6 3. | 5 5 5 3 | 6 4 3 2. | 2 1 |

6. 4 | 6 4. | 5. | 3 3 1. | 3 3 3 2 | 1 6̣ 1 7̣ | 7̣ 1 |

i̇. 6 | i̇ 6. | 7 | 5 6 3. | 5 5 5 4 3 | 2 3 1. | 1 - :|

6. 4 | 6 4. | 5. | 3 3 1. | 3 3 3 2 | 1 7̣ 1 1. | 1 - :|

5 5 5 3 | 7 - | 5 - | 0 | 2̇ 2̇ 1̇ - | 1̇ 0 ||

3 3 3 1 5 | - | 3 - | 0 | 5 5 3 - | 3 0 ||

卡农歌

黄自 曲

1 = ♭E 2/4
♩ = 120

送 别

1 = ♭E 4/4
♩ = 120

| 5 3̂5 1̇ - | 6 1̇ 5 - | 5 1̂2 3 2̂1 | 2 - - 0 |

| 5 3̂5 1̇· 7̱ | 6 1̇ 5 - | 5 2̂3 4· 7̱̣ | 1 - - 0 |

6 1̇ 1̇ -	7 6̂7 1̇ -	6̂7 1̂6 6̂5 3̂1	2 - - -
4 6 6 -	5 4̂5 6 -	4 2 3 1	7̱ - - -
4 4 4 -	3 1̂2 3 -	1 6̣ - -	5̣ - - -

5 3̂5 1̇· 7̱	6 1̇ 5 -	5 2̂3 4· 7̱̣	1 - - 0
3 - - -	♯2 - 3 -	2 - - -	1 - - 0
1 - - -	1 - - -	5̣ - 5̣· 7̱̣	1 - - 0

娃 哈 哈

新疆维吾尔族民歌

1 = F 2/4
♩ = 100

| 6̣ 3333 | 4 4̂63 | 2 2221 | 2 2̂3 6̣ | 2 222 6̣7̣ | 1 111 7̣6̣ | 7̣ 7̣7̣7̣2̣1̣7̣ | 6̣ 6̣ 6̣ |

| 6̣ 3333 | 4 4̂63 | 2 2221 | 2 2̂3 6̣ | 4 4 40 | 3 3 30 |
| 6̣ 1111 | 2 2 1 | 7̣ 7̣7̣7̣ 6̣ | 7̣7̣ 6̣ | 2 222 6̣7̣ | 1 11 7̣6̣ |

| 2 2 0 | 1 6̣ 6̣ | 2 6666 | 5 5̂76̂ 6 | 0 0 | 5 555 2̂3 |
| 7̣ 7̣7̣7̣2̣1̣7̣ | 6̣ 6̣ 6̣ | 0 0 | 0 0 | 2 2221 | 2 2̂3 6̣ | 7̣ 7̣7̣7̣ 1 |

| 4 4 4 | 6 66 6 3̂4 | 5 5 5 56̂ | 7· 5 | 6· 3 | 5 5 #45 |
| 2 2 2 | 1 111 2 | 3 3 30 | 2 2 2 6̣7̣ | 1 1 1 7̣6̣ | 7̣ 7̣ 7̣2̣1̣7̣ |

| 6̣ 3 3 | 2 2 2 6̣7̣ | 1 1 1 7̣6̣ | 7̣ 7̣7̣ 7̣2̣1̣7̣ | 6̣ 6̣ 6̣ 6̣ | 0 ‖
| 6̣ 6̣ 6̣ | 4· 5 | 6· 3 | 4 3323 | 6̣ 6̣ 6̣ 6̣ | 0 ‖

我的家在日喀则

藏族踢踏舞曲
邓 永 平 编曲

1 = ♭E 2/4
♩ = 120

| 1 1 2 3 | 5　5 | 1 1 6 1 | 6　5 | 1 1 2 1 | 6 1 6 5 | 3 5 3 2 | 1　1 :‖

‖: 1　3 | 1/2 — | 2 — | 2 — | 2　0 | 6 1 6 5 | 1 2 6 1 | 6 1 6 5 |
‖: 0　0 | 2 5 5 5 | 2 3 1 0 | 2 5 5 5 | 2 3 1 0 | 4 4 4 4 | 3 2 1 0 | 4 4 4 4 |

| 3 5 3 2 | 2 5 3 2 | 1 6 1 0 | 2 5 3 2 | 1 6 1 0 | 2 5 3 2 | 1 6 1 0 :‖ 1 1 2 3 |
| 3 2 1 0 | 0 2 0 2 | 1 6 1 0 | 0 2 0 2 | 1 6 1 0 | 0 2 0 2 | 1 6 1 0 :‖ 0　0 |

| 5　5 | 1 1 6 1 | 6　5 | 1 1 2 1 | 6 1 6 5 | 3 5 3 2 | 1　1 ‖
| 1 1 2 3 | 5　5 | 1 1 6 1 | 6　5 | 6 5 4 3 | 3 2 1 7 | 1　1 ‖

我们多么幸福

1 = C 3/4
♩ = 120

郑律成 曲

1̱3̱ 5 5 | 6 5 - | 1̇ 5 - | 6 5 - | 1̱3̱ 5 5 | 6 5 - |

4 3 - | 2 1 - | 6̱6̱ 6 6 | 4̂ 6 1̇ | 7̂ - 6 | 5 - - |

6̱6̱ 6 6 | 4̂ 6 1̇ | 7̂ - 6 | 2̇ - - | 3̱4̱ 5 5 | 6 5 - |

1̇ 7 1̇ | 2̇ - - | 3̇ 2̇ 3̇ | 2̇ 1̇ - | 5 6 7 | 1̇ - - |

⎧ 3̇ 3̇· 2̱̇ | 1̇ 1̇ - | 1̇ 1̇· 7̱ | 6 6 - | 5 5 6 | 7 7 - |
⎨
⎩ 1̇ 1̇· 7̱ | 6 6 - | 6 6· 5̱ | 4 4 - | 3 3 4 | 5 5 - |

⎧ 1̇ 7 1̇ | 2̇ - - | 3̇ 3̇· 2̱̇ | 1̇ 1̇ - | 1̇ 1̇· 7̱ |
⎨
⎩ 5 5 #4 | 5 - - | 1̇ 1̇· | 7̱ 6 6 | - 6 6· 5̱ |

⎧ 6 6 - | 5 1̇ 2̇ | 3̇ 3̇ - | 2̇ 2̇⌒ 5 | 1̇ - - ‖
⎨
⎩ 4 4 - | 3 3 4 | 5 5 - | 6 5 4̱3̱ | 3 - - ‖

我心爱的小马车

台湾民歌

1 = E 2/4
♩ = 120

小奶牛

朝鲜族儿歌

1 = C 3/4
♩ = 120

小黄鹂鸟

1 = C 4/4
♩ = 120

内蒙古民歌

(2 22 2 1 6 66 6 5 | 6 1 3 2 1· 2 | 3 5 6 1 5 6 3 2 | 1· 2 3 5 1 —) |

6 56 3 2 1 — | 5 56 5 6 1 — | 3 3 3 2· 3 | 1 2 1 6 5 — |

3 23 1 6 1 — | 2 21 2 3 5 — | 1 1 1 6· 1 | 5 6 5 1 2 — |

2 22 2 1 6 66 6 5 | 6 1 3 2 1 — | 5· 6 1 — | 1· 2 3 6 |

6 66 6 5 3 33 3 2 | 1 3 1 6 1 — | 2· 3 5 3 5 6 | 6· 7 1 3 |

【1.】 5 6 3 2 1 — :‖ 【2.】 1· 2 3 5 6 1 | 3 2 1 6 1 — ‖

3 1 1 6 1 — :‖ 6· 7 1 2 3 6 | 5 6 3 2 1 — ‖

小小驼铃响叮当

许春源 曲

1=♭B 4/4
♩=120

(2 - - 66 | 3̇ 6 1̇ 6 | 2 - - 66 | 3̇ 6 1̇ 6 |

6 2̇ 2̇6 5 7 7 5 | 3 6 6 3 2 0 3217 | 6̣ 22 3̇ 23̇ 2 | 6̣ 22 3̇ 23̇ 2)

6 2̇ 2̇ 2̇ 6 | 3̇ 2̇3̇ 2̇ 6 | 6 2̇ 2̇ 2̇ 2̇ 6 | 55 45 6 0 |

6 2̇ 2̇ 66 | 1̇ 1̇7 6 5 | 3 66 6 33 | 5 53 2 0 |

2̇ - - 66 | 3̇0 60 1̇0 60 | 2̇ - - 66 | 3̇0 60 1̇0 60 |
60 60 50 50 | 44 44 30 10 | 60 60 50 54 | 44 44 30 10 |

6 35 6 2̇ | 1̇ - - 2̇ | 3̇ 2̇3̇ 2̇0 17 | 6 0 50 50 | 6 - - 0 ‖[1.
3 - - 0 | 6 35 6 2̇ | 1̇· 1̇6 54 | 3 0 30 30 | 6 - - 0 ‖

[2.
6 0 5 5 | 6 - - - | 6 - - 0 | 5 0 50 | 6 - - 0 ‖
 ppp
3 0 0 0 | 60 60 50 50 | 44 44 30 10 | 2 0 10 | 6̣ - - 0 ‖
 ppp

幸福的明天美滋滋的哩

吴解元 曲

1 = F 4/4
♩ = 120

阳光牵着我的手

徐思盟 曲

1=♭E 2/4
♩=120

(1̇ - | 6 - | 6· 5 4 3 | 2 5· | 5̣· 5̣ 5 4 | 3 2 0 | 1 11 1 1 | 1 0 3234)

‖: 5 5 6 5 | 3 2 3 | 1· 2 1 6̣ | 5̣ - | 1· 1 1 1 | 6 1 0 | 2 - | 2 0 |
 mf

5 5 6 5 | 3 2 3 | 1· 2 1 6̣ | 6̣ - | 5· 5 5 4 | 3 2 0 | 1 - | 1 0 |

{ 6· 6 | 6 4 6 0 | 5 4 3 4 | 5 - | 4· 4 | 4 2 4 0 | 2 7̣ 1 2 |
 4· 4 | 4 2 4 0 | 3 2 1 2 | 3 - | 2 2 | 2 7̣ 2 0 | 7̣ 5̣ 6̣ 7̣ | }

{ 3· 1 | 1 6 0 | 1 6 0 | 6· 5 4 3 | 2 5· | 7· 7 7 7 | 6 5 0 |
 1· 1 6 | 4 0 6 | 4 0 4· 3 2 1 | 7̣ - | 2· 2 2 2 | 4 4 0 | } ‖1.

‖1. 1 - | 1 0 :‖2. 7· 7 7 7 | 6 5 0 | 1̇ - | 1̇ - | 1̇ 0 ‖
 3 - | 3 0 2· 2 2 2 | 4 4 0 | 3 - | 3 - | 3 0 ‖

勇敢的鄂伦春

鄂伦春民歌

1 = E 2/4
♩ = 120

```
(1    5 | 1    5) | 5    5 5 | 3 3  5 | 1̇ 6 | 5  - |
 0    0 | 0    0  | 3    3 3 | 1 1  3 | 5  3 | 1  3 - |

 6 5  6 5 | 3    2 | 3 2 2 1 1 | 2  - | 1 3  3 3 | 3    3 |
 3 2  3 2 | 1    7̣ | 1 5 5 6̣ 6̣ | 7̣  - | 6̣ 1  1 1 | 1    1 |

 3 5  2 5 | 5  - | 2 3  2 3 | 5 6  5 2 | 3 5  3 2 | 1  - :||
 7̣ 2  7̣ 2 | 2  - | 6̣ 1  6̣ 1 | 7̣ 1  7̣ 6̣ | 5̣ 5̣  6̣ 7̣ | 1  - :||

 2 3  2 3 | 5 6  5 2 | 3.   5 | 3   5 | 1̇  - | 1̇  - ||
 6̣ 1  6̣ 1 | 7̣ 1  7̣ 6̣ | 5̣.   5̣ | 6̣   7̣ | 1  - | 1  - ||
```

游击队歌

1 = G 4/4
♩ = 120

贺绿汀 曲

月亮弯弯

湖北潜江童谣

赵州桥

河北民歌

1 = D 2/4
♩ = 120

(1̇ 16 5 5 | 1̇ 16 5 5 | 2 23 5 5 | 2 23 5 5 | 0 1 6̣ | 5̣ 3 5̣ |

0 5 3 21 | 2 53 | 5· 3 | 25 32 | 1· 23 | 5 21 | 6̣ 1 |

5̣ - | 5 0) | 53 5 0 6 | 5 3· 5 61 | 53 2 |

‖: 0 5 3 21 | 2 :‖ 3· 5 61 | 53 2 | 53 5· 3 | 25 32 |
‖: 0 2 1 21 | 2 :‖ 1· 2 35 | 21 2 | 0 0 | 0 0 |

1· 2 16̣ | 5̣ - ‖: 0 1 6̣ | 5̣ 3 5̣ :‖ 1· 2 16̣ | 16̣ 5̣ |
0 0 | 0 0 ‖: 0 5̣ 3̣ | 5̣3̣ 5̣ :‖ 5̣ 6̣ 5̣3̣ | 5̣3̣ 5̣ |

0 0 | 16̣ 1 | 1 16̣ 1 | - 1 | 0 3· 5 61 | 53 2 |
0 0 | 16̣ 1 | 1 16̣ 1 | - 1 | 0 1· 2 35 | 21 2 |

中国少年先锋队队歌

1=♭B 2/4

♩=120

寄 明 曲

祝贺祖国生日

潘振声 曲

1=♭B 2/4
♩=120

(3̲4̲5· | 5̇ - | 3̲4̲5· | 5̇ - | 4̲·̇ 5̲̇4̲̇3̇ | 2̲1̲ 7̲6̲ | 5 1̲2̲ |

3̇· 4̲̇3̇ | 2· 3̲̇2̲̇1̇ | 7̲6̲ 5̲3̲ | 3̇· 2̲̇1̲̇7̇ | 1̇) 3̲4̲ | 5· 3̇ | 1̇ 3̲5̲ |

4· 3̇ | 2 2̲3̲ | 4 7 | 6̲7̲ 6̲5̲ | 3̇ - | 3̇0̲ 3̲4̲ | 5· 3̇ |

1̇ 3̲5̲ | 4· 3̇ | 2 7̲7̲ | 6 5 | 2̲2̲ 1̲7̲ | 1̇ - | 1̇ 0 |

‖: 4 3̲4̲ | 5· 4̇ | 3̲3̲ 1̲5̲ | 0 3̲4̲5̲1̲ | 3̇ 4̇ | 3̲̇2̲̇ | 2 - :‖
 2 1̲2̲ | 3· 2̇ | 1̲1̲ 3̲5̲ | 0 3̲4̲5̲6̲ | 7 2̇ | 1̲̇7̲ | 7 - :‖

‖ 5̲3̲ 3̲2̲ | 1̲ 2̲̇1̲̇ | 7̲6̲ | 0 7̲7̲ | 6̲5̲ 1̲̇2̲̇ | 3̇ - | 3̇ - |
 5̲1̲ 1̲7̲ | 6̲ 7̲6̲ | 5̲4̲ | 0 5̲5̲ | 4̲3̲ 5̲6̲ | 7 - | 7 - |

‖ 5̲3̲ 3̲3̲ 2̲ | 1̲ 2̲̇1̲̇ | 7̲6̲ | 0 7̲7̲7̲6̲ | 5 3̇ | 2̲̇1̲̇· | 1̇ - ‖
 5̲1̲ 1̲1̲ 7̲ | 6̲ 7̲6̲ | 5̲4̲ | 0 5̲5̲5̲4̲ | 3 5̲ | 4̲3̲· | 3 - ‖

转圆圈

1 = G 2/4
♩ = 120

第二节　基础篇

单吐练习一

1 = C　$\frac{2}{4}$

♩ = 120

```
0  0 5 ‖: 3   3 | 3· 4 3· 5 | 2   2 | 2· 3 2· 5 | 1   1 | 1· 7 6· 5 | 3   3 |

3· 4 5 | 5  — | 5· 5 6· 5 | 3· 2 1 | 5· 5 6· 5 | 3· 2 1 | 5· 5 6· 5 | 1· 2 3 |

2· 2 3· 1 | 7· 6 5· 5 | 5·   6 5 | 3   1· 2 | 3· 5 2   2 |

6 5 | 2· 3 1 | 1  0 5 | 3   3 | 3· 4 3· 5 | 2   2 | 2· 3 2· 5 | 1   1 | 1· 7 6· 5 | 3   3 |

3· 4 5 | 5  — | 1·   5 6 | 3   3· 2 1  2 | 3  — | 1·   5 |

6   3 | 3· 5 3· 2 | 1  — | 1  0 5 :‖ 3   3 | 3· 4 3· 5 | 2   2 | 2· 3 2· 5 |

1   1 | 1· 7 6· 5 | 3   3· 4 5 | 0 5 1 | 5  4· 2 1 | 1  — ‖
```

单吐练习二

1 = C 2/4
♩ = 120

3 2 7 1 | 3 2 1 7 | 6 6 4 | 3 3 | 3 2 7 1 | 3 2 1 7 | 6 6 6 | 6 0 |

6 7 1 2 | 3 3 6 | 3 3 2 | 3 3 | 3 2 7 1 | 3 2 1 7 | 6 6 4 | 3 3 |

3 2 7 1 | 3 2 1 7 | 6 6 6 | 6 0 | 6 1 1 1 | 1 1 7 |

6 1 7 6 | 7 7 | 7 1 | 2 4 | 3 2 1 7 | 6 6 6 | 6 0 ‖

单吐练习三

1 = C 4/4
♩ = 120

5 5 6 1 1 7 | 6 5 6 7 6 5 - | 5 5 6 1 3 2 1 6 6 3 2 - |

2 2 3 5 5 6 1 3 2 1 6 6 0 | 2 2 2 3 2 6 5 | 5 - - 0 |

3 5 5 6 1 1 7 | 6 5 6 1 6 5 - | 3 5 5 6 1 3 2 | 1 6 6 3 2 - | 2 2 3 5 6 |

3 2 3 2 1 - | 2 2 2 3 2 6 5 | 1 - - 0 | 1· 1 3 1 | 6 5 6 5 - |

1· 1 3 1 | 6 5 3 2 - | 2· 3 5 5 3 | 1 1 7 6 - | 6 6 5 6 2 | 2 - - - | 5 5 6 1 1 7 |

6 5 6 7 6 5 - | 5 5 6 1 3 2 1 6 6 3 2 - | 2· 3 6 5 3 | 1 1 7 6 - | 6 5 3 5 2 6 5 | 1 - - - ‖

三吐练习

1 = C 2/4
♩ = 120

| 5 55 5 55 | 6 66 6 66 | 7 77 7 77 | 1 11 1 11 | 2 22 2 22 | 3 33 3 33 | 5 55 5 55 | 6 66 6 66 |

| 6 66 6 66 | 5 55 5 55 | 3 33 3 33 | 2 22 2 22 | 1 11 1 11 | 7 77 7 77 | 6 66 6 66 | 5 55 5 55 |

| 1 55 2 55 | 3 55 5 55 | 5 55 5 55 | 5 55 5 55 | 2 55 3 55 | 5 55 6 55 |

| 666 666 | 666 666 | 166 266 | 366 666 | 666 666 | 655 322 | 533 211 | 222 222 |

| 2 22 2 22 | 5 33 2 11 | 3 22 1 66 | 5 55 5 55 | 5 55 5 55 | 5 0 0 ‖

要点说明

(1) 三吐技巧一般运用于"前十六后八"和"前八后十六"节奏型，吹奏时尽量注意"吐""库"音的力度均匀，保持一致。

(2) 吹奏者可以练习掌握快速吸气法，即在"前八后十六"节奏型的第一个音后快速吸气，这样可以保持气息充足而且音乐连贯。

指法综合练习

1 = G 2/4
♩ = 120

| 5671 2345 | 6543 2176 | 5̣ - | 6543 2176 | 5671 2345 | 6 - | 6712 3456 | 7654 3217 |

| 6̣ - | 5671 6712 | 7123 1234 | 2345 2345 | 6543 6543 | 2 6̣5̣ | 1 - ‖

颤音练习一

1 = G 2/4
♩ = 120

| 6̣ 56 4 1 | 0 4 ⁽ᵗʳ⁾2 | 2 45 2 1 | 0 1 6̣ | 2 45 6 2 | 0 2 ⁽ᵗʳ⁾5 | 6̣ 12 5 4 | 0 4 ⁽ᵗʳ⁾2 |

| 6̣ 56 4 1 | 2421 2 | 2 45 2 1 | 2165 6̣ | 2 45 6 2̇ | 1̇21̇ 6 5 | 6̣ 12 5 4 | 2421 2 |

| 6̣ 12 4 2 | 0 4 ⁽ᵗʳ⁾2 | 6̣ 12 4 2 | 0 4 ⁽ᵗʳ⁾2 | 6̣ 2 ⁽ᵗʳ⁾4 2 | 6̣ 2 ⁽ᵗʳ⁾4 2 |

| 6̣ 2 ⁽ᵗʳ⁾4 2 | 6̣ 2 ⁽ᵗʳ⁾4 2 | 6̣ 2 ⁽ᵗʳ⁾4 2 | 2 4 ⁽ᵗʳ⁾5 6 | 4 5 ⁽ᵗʳ⁾6 1̇ | 2̇⁀ - ‖

颤音练习二

1 = G 2/4
♩ = 120

```
 tr            tr            tr            tr       ⌢     tr           tr             tr      tr   ⌢
 6    5 3  | 6   5 3 | 6 6    5   6  -  | 6   5 3 | 6   5 3 | 2 2   1 | 2    -  |

 tr            tr            tr            tr  ⌢       tr          tr              tr        tr  ⌢
 3    3 5  | 6   6 5 | 3    3 5 | 1   -  | 3    3 | 3   3 3 | 6̣ 6̣    5̣ | 6̣    -  ‖
```

断奏与连奏练习

1 = G 2/4
♩ = 120

3 5 | 6⌢7 6⌢5 | 6 — | 5 6 | 1⌢7 6⌢5 | 3 — | 2 3 | 5⌢6 3⌢5 |

2 — | 5 3 | 2⌢3 1⌢7̣ | 6̣ — | 6̣⌢1 2 | 3⌢5 6 | — 5 | 5⌢1 |

6 5⌢6 | 3 — | 2 2⌢3 | 5 3⌢5 | 2 — | 5 3 | 2⌢3 1⌢7̣ | 6̣ — |

3 5 | 6·⌢5 6⌢7 6⌢5 | 6 — | 5 6 | 1·⌢7 6·⌢7 6⌢5 | 3 — |

2 5 | 5·⌢6 3·⌢5 3⌢1 | 2 — | 5 3 | 2·⌢3 2·⌢3 1⌢7̣ | 6̣ — |

3 5 | 6·⌢5 3⌢5 3⌢1 | 2 — | 5 6 | 2⌢3 1⌢7 | 6 6⌢5 | 6 — ‖

三十里铺

陕北绥德

1 = C 2/4
♩ = 77

1 2 2 | 5̇ 1 6 | 5̇· 6̇ 5 2 | 5 — | 1 2 2 | 5̇ 1 6 | 5̇· 6̇ 5 2 | 5 — |

1 4 5 | 1 1 6 | 5· 6 5 2 | 5 — | 4· 4 3 2 | 1 2 5 2 | 1 — ‖

四 季 歌

青海民歌

1 = E 2/4
♩ = 120

3 6 | 3 5 3 2 | 3 2 1 7̣ | 6̣ 6 | 6 1 6 5 3 5 | 6 — |

6 6 2̇ | 6 5 3 5 | 6 — | 6 6 | 2̇· 2̇ | 6 1 6 5 | 5 ♯4 |

6 6 1̇ | 5 6 5 3 | 2· 3 | 5 6 5 3 | 2 3 5 | 3 2 1 7̣ | 6̣ — | 6̣ 6 1 | 6 5 3 |

2· 3 | 5 6 1 | 2 3 1 7 | 6· 1 | 5 6 5 3 | 2 3 5 | 3 2 1 7̣ | 6̣ — ‖

5 6 1 | 2 3 1 7 | 6· 1 | 5 6 5 3 | 2 3 5 | 3 2 1 7̣ | 6̣ — ‖

团结就是力量

卢 肃 曲

1 = C 2/4
♩ = 120

| i - | 5 3·2 | 1 5 3 0 | i - 5 | 3·2 | 1 6 |

5 0 3 | i 6 5 | i 0 3 | i 6 5 | 6 0 3 | i· 6 5 | 3 |

i· 6 | i 0 | i 5 | 3 6 5 3 | 2· 1 | 3 0 5 | i· 5 |

6 i 6 5 | 3 3 1 | 6 - | 6 0 | i i 5 5 | 2 3 5 5 |

6· 5 | 6 2 i | 6 5 i | 6 5 3 | 3 - |1. 3 0 :‖2. i - ‖

绣荷包

云南民歌

1 = A 4/4
♩ = 77

6 65 3 5 6· i | 5 6 653 2 321 6 | 5 6i 3 35 2 321 5 | 612 215 6 - |

2 2 25 3· 5 21 | 612 215 6 - | 53 35 35 6· i | 5 6 653 2 321 6 |

5 6i 3 35 2 321 6 | 5 6i 3 35 2 321 5 | 612 215 6 - | 2 2 56 3· 5 21 | 612 215 6 - ‖

我们走在大路上

1 = C 4/4

♩ = 120

劫　夫　曲

(1 2 ‖: 3· 5 6 i 2 3 | i 5 i) 1 2 | 3· 5 6 2 |

i - - i 2 | 3· 2 2· i 6 5 | 5 - - 6 7 |

i 6· i 4 6· i | 5 - 3 3 2 | 4 3· 5 2 1 | 1 - - 5· 5 |

i - - 3· 2 | i - - 6 7 | i 7 2· i 6 5 |

5 - - 1· 1 | 6 - - 7· 6 | 2 - - i 6 |

1.
5 6· 6 3 2 1 | 1 - - (1 2 :‖ *2.* 5 6· 6 3 5 i | 1 - - ‖

天黑黑

台湾民歌

1 = C 2/4
♩ = 77

(Sheet music - numeric notation)

我的祖国

刘炽 曲

1 = F 4/4

♩ = 120

‖: 1 2 6̣ 5 5· 6 | 3 5 1 6 5 — 5 | ⁵6̄ 3 3 2 3 |

5̣ 3 6̣ 1 2 — | 2 5 3 1 6̣ 5̣ 6̣ | 2 6 5 6 3· 2 |

1 2̲ 2̲ 3̲ 5̲ 5̲ 1̇ 6 5 | 5̲ 6̲ 1 2 4· 6̲ 6̲ | 5̲ 6̲ 3 2 1 — |

2/4 1 0 5 5 | 4/4 1 — 2· 1̇ | 6̣ 1 5̲ 7̲ 6 — | 5 3 1̇ 6· 6̲ |

5 6̣ 1 2 3 — | 3 3̲ 5̲ 6 6̲ 1̲̇ | 2̇ 3̲ 1̇ 2· 1̇ |

|1.
2̇ 3 5 6 7 2̲̇ 2̲̇ 6̲ 7̲ | 5 — — — :‖

|2.
2̇ 7 6 5 3̲ 5̲ 5̲ 6̲ 2̇ | 1̇ — — — ‖

摇 篮 曲

东北民歌

1 = F 2/4

♩ = 120

(6 5 3 5 | 6 — | 6 5 3 6 5 | — | 3· 5 3 2 | 1 6 1 6 |

5 3 2 | 2 1 6 5 | —) | 1 1 1· 6 | 5 1 1 | 5 6 1 6 5 3 |

5 3 2 2 | 2 5 | 5 | 2 3 2 | 1 | 1 6 3 3 2 1 1 6 | 5 5· |

6 1 5 6 1· 2 | 3 2 1 2 5· 3 | 2 3 | 3 5 6 2 7 | 6 |

6 5 3 5 6· 5 | 6 5 3 6 5 | 3 5 3 2 1 6 1 6 | 5 3 2 2 1 6 | 5 — :||

6 5 3 5 6· 5 | 6 5 3 6 5 | 3 5 3 2 1 6 1 6 | 5 3 2 2 1 6 | 5 — ||

燕子

1 = ♭B **2/4**

♩ = 120

新疆民歌

(0 5617 | 6 1 7675 | 6) 6 3 | 3 — | 2 3 454 | 2 2 3 3 | 1 2 3 | 2 2317 |

6 7 121 | 7675 6 | 6 (7675 | 6) 6 3 | 3 — | 2 3 454 | 2 2 3 3 | 1 2 3 |

2 2317 | 6 7 121 | 7675 6 | 6 0 3 | 6 | 6 — | 6 0 | 0 3 4 565 |

3 432 | 1 2 343 | 2 321 · 7 | 6 7 121 | 7675 6 | 6 0 | 0 6 3 | 3 — |

2 3 454 | 2 2 3 3 | 1 2 3 | 2 2317 | 6 7 121 | 7675 6 | 6 0 3 | 6 | 6 — | 6 — ‖

在那遥远的地方

青海民歌

1 = ♭A 4/4
♩ = 120

（简谱略）

紫竹调

江苏民歌

1 = C 2/4
♩ = 77

长城谣

刘雪庵 曲

1=F 4/4
♩=120

(5 3 5 6 1 2 3 3 | 2 2 1 -) ‖: 5 3 5 3 5 | 1· 6 5 - |

5 6 1 3 5 3 | 2· 6 1 - | 5 3 5 3 5 | 1· 6 5 - |

5 5 6 1 3 2 | 1 - - 0 | 2 1 2 1 2 | 5· 3 2 - |

3 1 2 3 5 3 5 6 | 1· 6 1· 3 | 5 3 5 3 5 | 1· 6 5 - |

[1. 5 5 6 1 3· 5 3 2 | 1 - - 0 | (2 1 2 1 2 | 5· 3 2 - |

3 1 2 3 5 3 5 6 | 1· 6 1 -) :‖ [2. 5 5 6 1 3 2 | 1 - - 0 ‖

忆江南

1 = G 2/4
♩ = 120

(6̣ 3 | 2 13 | 2 - | 2·223 | 32 16̣ | 1 5̣ | 3 - | 36 65 | 6 66 | 3 13 | 2 - | 2·223 |

5 32 | 121 65̣ | 6̣ - | 6̣ - | 6̣ - | 6̣ - | 6̣3 31 | 0 0 | 6̣3 31 | 0 0) | 6̣3 32 | 3 35 |

3 123 | 2 - | 2 23 | 2 16̣ | 1 15̣ | 3 - | 356 65 | 6 6 | 3 123 | 2 - | 2·223 | 5 32 |

121 65̣ | 6̣ - ‖: 6̣3 32 | 3 35 | 3 123 | 2 - | 2 23 | 2 16̣ | 1 15̣ | 3 - | 356 65 | 6 6 |

3 123 | 2 - | 2·223 | 5 32 | 121 65̣ | 6̣ - | 6̣ 35 | 6·1 | 6·1 65 | 3 - | 3 35 | 2 - |

232 112 | 3 - | 3 35 | 616̣ | 16̣ 123 | 2 - | 2 23 | 5·5 55 | 5 165 | 6̣ - | 6̣(35 | 6 - |

6·1 7175 | 3 - | 3 35 | 2 - | 2 2321 | 3 - | 3 - | 176)6 | 1·23 | 2 - | 2 3 | 7·6 |

```
5 35 | 6 - | 6 - | 6 - | 6 0 :|| 6 - | 6 35 | 6· 1 | 23 12 | 3 - | 3 35 | 2· 1 |

2 53 | 3 - | 3 35 | 6 1 6 | 16 123 | 2 - | 2 23 | 5·5 55 | 5 165 | 6 - | 6 0 |

6 32 | 3 35 | 3 123 | 2 - | 6 2 23 | 2 15 | 3 - | 3 - | 3 56 65 | 6 6 | 3 123 |

2 - | 2· 22 3 | 5 3 2 | 12 165 | 6 - | 6 - | 6 - | 6 - | 6 - ||
```

白 帆

王玉田 曲

1 = F 2/4
♩ = 120

(sheet music notation)

采蘑菇的小姑娘

船 歌

黎英海 曲

春天的脚步

任嘉冀 曲

1 = C 4/4

♩ = 120

```
3   4  | 5  56 54 34 | 5  1̇  0  34 | 5  5̇1 54 35 | 2  -  -  23 |

4  43 2   23 | 43 45 6  -  | 7  67 71 2̇  5 | 5  -  -  34 |
```

{
```
5   56 54 34 | 5  1̇  0  34 | 5  5̇1 54 35 | 2  -  -  23 |
3   34 32 12 | 1  1  3  -  | 12 3  33 32 | 31 2  -  23 |
```
}

{
```
4   32 32 1 | 23 45 6  -  | 7  67 77 1̇ 2̇ | 2̇  -  -  5 |
4   32 32 1 | 23 45 6  -  | 2  32 22 6  | 1̇  -  7  5 |
```
}

{
```
3̇  -  -  2̇1̇ | 3̇  -  -  2̇1̇ | 3̇  2̇3̇ 3̇2̇ 1̇ | 6  -  -  67 | 1̇  76 0  67 |
1̇  -  5  | 1̇  -  7  71̇ | 6  66 62 3  | 4  -  -  67 | 6  56 0  67 |
```
}

{
```
                          |1.                        |2.
1̇  76 0  67 | 1̇  1̇  2̇3̇ 2̇ | 2̇  -  -  5 :‖ 1̇  1̇  1̇2̇ | 1̇  -  -  ‖
6  56 0  67 | 6  6  1̇1̇ 7 | 7  -  -  5 :‖ 6  6  67 | 1̇  -  -  ‖
```
}

81

堆 雪 人

金复载 曲

1=♭A 4/4
♩=120

3 3 3 23 | 05 61 3 5 | 2 3· 3 | 3 — |

2 2 2 12 | 05 61 2 5 | 1 2· 2 | 2 — |

5 5 5 45 | 03 45 6· 5 | 4·3 45 5 — | 4 4 4 32 |
3 3 3 23 | 01 23 4· 3 | 2·1 23 3 — | 2 2 2 12 |

05 61 2 5 | 21· 1 — | 3· 31 5 | 6 6 6 — |
05 61 2 5 | 21· 1 — | 3· 31 5 | 6 6 6 — |

4· 3 2 6 6 — | 05 31 5 0 | 60 70 | 1 0 0 0 ‖
2· 1 7 6 2 — | 03 15 3 0 | 40 50 | 3 0 0 0 ‖

金 扁 担

廖地灵 曲

金色的童年

严金萱 曲

1 = ♭E 3/8
♩ = 120

七色光之歌

让我们荡起双桨

刘炽 曲

1=♭E 2/4
♩=120

天地之间的歌

魏 群 曲

1 = G 2/4

♩ = 120

0 (3 4 ‖: 5 i | 3̇ i 6 | 7 - | 7 i 2̇ 6 | 7 i | 2̇ 7 | 5 | 5 6 7 |

i 7̇ i 0) | 5 3 1 5 | - | 5 6 5 3 | - | 6 6 7 | 2̇ 2̇ 1 1 |

7 6 7 | 5 - | 6 6 7 1̇ 6 | 6 7 | 1̇ 1̇ 6 4 | 4 5 |

6 2 4 5 | 6 6 2 0 | 5 4 | 3 1 | 2 2 5 4 | 3 - |

5 5 6 6 | 7 7 2̇ | 1̇ - | 1̇ 0 5 | 3̇ 3̇ 3̇ 3̇ 1̇ | 2̇ 6 0 6 | 2̇ 2̇ 2̇ 2̇ 6 | 7 5 0 5 |

3 3 4 4 | 5 5 4 | 3 - | 3 0 5 | i i i i 5 | 6 4 0 1 | 4 4 4 4 4 | 5 3 0 5 |

1.
| 3̇ - | 2̇ - | 2̇ i 7 | i (3 4 :‖
2.
3̇ - | 2̇ - | 2̇ 6 7 | i - | i ‖

i i i i 3 | 7 7 6 | 5 5 4 3 2 | 3 0 :‖ i i i i 3 | 7 7 6 | 5 5 5 6 7 | i - | i ‖

我们的田野

张文纲 曲

1 = F 2/4
♩ = 120

我是快乐的小叮铃

刘为光 曲

1 = F 2/4

♩ = 120

夏令营旅行歌

何 方曲

1 = D 2/4
♩ = 120

小鸟鸦爱妈妈

何 英 曲

1 = F 2/4
♩ = 120

| 5 5 5 5 | 3 6 | 5 — | 3 — | 4 4 4 4 | 4 6 |
| 3 3 3 3 | 1 4 | 3 — | 1 — | 2 2 2 2 | 7 2 |

| 5 — | 2 — | 3 3 3 3 | 3 3 1 | 1 — | 5̣ — | 5 5 5 5 |
| 7̣ — | 5̣ — | 1 1 1 1 | 1 1 5̣ | 5̣ — | 5̣ — | 3 3 3 3 |

| 5 3 | 1 — | 1 0 :‖ 5 5 5 5 | 5 5 | 3 — | 3 — ‖
| 5̣ 5̣ | 1 — | 1 0 :‖ 3 3 3 3 | 5̣ 5̣ | 1 — | 1 — ‖

小纸船的梦

徐思盟 曲

1 = F 3/4
♩ = 120

(3 4 5 | 6 - - | 6 3 5 | 4 - - | 7̲ 7̲ 7̲ 0 5̲ 0 | 3 - 2 |

1 - - | 7̣ ♭7̣ 6̣) ‖: 5 1 2 | 3 - - | 2̲ 3̲ 2 7̣ | 1 - - |

3 4 5 | 6 - - | 3 4 3 2 | - - | 5̣ 1 2 | 3 - - |

7̣ 2̣ 7̣ 5̣ 7̣ | 6 - - | 5̲5̲ 4̲0̲ 0̲6̲ | 4̲4̲ 3̲0̲ 0̲5̣ | 7̣ 3 2 | 1 - - |

{ 3 4 5 | 6 - - | 6 3 5 | 4 - - | 7̲ 7̲ 7̲ 0 5̲ 0 | 5 - 4 | 3 - - |
 1 2 3 | 4 - - | 4 1 3 | 2 - - | 5̲5̲ 5̲0̲ 5̲0̲ | 3 - 2 | 1 - - |

{ 3 - - | 3 4 5 | 6 - - | 6 3 5 | 4 - - | 7̲ 7̲ 7̲ 0 5̲ 0 | 3 - 2 |
 7̣ ♭7̣ 6̣ | 1 2 3 | 4 - - | 4 1 3 | 2 - - | 5̲5̲ 5̲0̲ 5̲0̲ | 6̣ - 7̣ |

{ 1 - - | 1 - - :‖ 6 - - | ♭6 - - | 5 - - | 5 - - | 5̲ 0 0 0 ‖
 1 - - | 1 - - :‖ 4 - - | 4 - - | 3 - - | 3 - - | 3̲ 0 0 0 ‖

新世纪的召唤

李丹芬 曲

1 = G 2/4
♩ = 120

摇 啊 摇

上海童谣

1 = D 6/8
♩ = 120

(1· 2̲ 3̲·5̲ | 6̲· 6· | 1· 2̲ 3̲·6̲ | 5̲· 5· | 1 3̲ 2 6̣· | 5̣· 6̣· | 7̣·3̲2̲ 6̣·7̣̲5̲ | 1· 1·)

3 6̲ 5· | 3 6̲ 5· | 3 5̲ 1̇ 6̲ | 5· 5· | 1 3̲ 2 6̣· | 5 6̲ 5· |

1 3̲ 2 6̣· | 5̲ 2̲ 3 1· | 3 6̲ 5· | 3 6̲ 5· | 3 5̲ 1̇ 6̲ | 5· 5· |

‖: 1 3̲ 2 6̣ 5 6̲ 5· | 1 3̲ 2 6̣· | 5̲ 2̲ 3 1· :‖ 3 6̲ 5· |
 1 1̲ 6̣ 6̣ 1 2 3· | 1 3̲ 2 6̣· 5 6̣ 1· 1 3̲ 2· |

‖: 3 6̲ 5· | 1 3̲ 2 6̣ | 1· 1· :‖ 1 3̲ 2 6̣ | 1· 1· ‖
 1 3̲ 2· | 6̣ 6̣ 6̣ 5̣· 5̣· 6̣ 6̣ 6̣ 6̣ 5̣· 5̣· ‖

银色的马车从天上来

蒋熊达 曲

1 = D 2/4
♩ = 120

(3 3 3 3 | 3 3 3 3 | 3 4 3 | 5 — | 5 — | 2 2 2 2 | 2 2 2 2 | 2 4 3 |

1 — | 1 —) | 5 5 5 | 5 5 | 5 6 5 | 5 3 | 4 4 4 4 | 3 4 3 | 5 — |
mf

5 — | 5 5 5 | 5 5 5 5 | 5 6 5 | 5 3 | 2 2 4 | 7 7 2 | 7 3 | 2 | 1 — |

| 1 — | 1 1 7 6 | 7 1 — | 1 1 1 7 | 6 7 | 6 5 — | 5 — | 1 — |
| *f*
| 6 — | 6 6 5 4 | 5 6 — | 6 6 6 5 | 4 5 | 4 3 — | 3 — | 6 — |
| *f*

| 1. 7 | 6 6 7 | 1 — | 1 1 1 7 | 6 7 | 6 5 — | 5 — | 3 3 3 4 | 3 1 |
| | | | | | | *mp*
| 6. 5 | 4 4 5 | 6 — | 6 6 6 5 | 4 5 | 4 2 — | 2 — | 1 1 1 2 | 1 5 |
| | | | | | | *mp*

| 5 5 5 6 | 5 3 | 5 5 6 1 | 0 2 | 2 | 『1.』 1 — | 1 — :‖ 『2.』 1 — | 1 — | 1 — | 1 0 ‖
| *mf* *f*
| 3 3 3 4 | 3 1 | 3 3 4 4 | 0 5 | 5 | 3 — | 3 — :‖ 3 — | 3 — | 3 — | 3 0 ‖
| *mf* *f*

摘 星 星

汪 玲 曲

1 = F 2/4
♩ = 120

(555 353 | 1 5̣0 | 1̇2̇1̇ 616 | 4 10 | 565 353 | 2 6̣0 | 7̣5̣7̣ 131 |

7̣5̣ 7̣2 7̣1 | -) ‖: 55 31 | 3 5̣0 | 1· 333 | 2 - | 22 75̣ |

7̣ 20 | 5· 222 | 1 - :‖ ⁶5 31 | ⁶5 31 | 2· 222 | 1 - |

{ 6· 6 | 4 1 | 6 - | 6 0 | 5· 53 | 1 5 | 5 - | 5 0 | 2· 243 |
 4· 4 | 4 1 | 4 - | 4 0 | 3· 33 | 1 2 | 2 - | 2 0 | 7̣· 7̣23 |

{ 2 6̣ | 2· 243 | 2 - | 3 - | 1 - | 3 6̣ | 5 - | 2· 243 | 2 6̣ |
 2 6̣ | 5̣· 5̣23 | 2 - | 1 - | 5̣ - | 1 4 | 3 - | 7̣· 7̣23 | 2 6̣ |

{ 5̣5̣ 22 | 1 - | 2· 243 | 2 6̣ | 5̣5̣ 22 | 1 - | 3 - | 5 - ‖
 5̣5̣ 7̣5̣ | 1 - | 7̣· 7̣23 | 2 6̣ | 5̣5̣ 7̣5̣ | 1 - | 1 - | 3 - ‖

祝我们和春天万岁

孟庆云 曲

1 = ♭B 4/4
♩ = 120

(1· 1 3 5 5 3 5 3 | 1· 1 3 5 5 3 5 3 | 7· 7 7 7 7 5· | 1̇ 0 0 0)|

‖: 1 3 5 0 3 5 | 5 5 3 1 0 0 | 1̇ 6 1 1 6 1̇ | 6 4 0 0 0 | 2 4 4 0 2 4 |

5 5 2 3 0 0 | 0 2 3 2 2 5 7 1 | 2̇ 2 0 0 0 | 1 3 5 0 3 5 | 5 5 3 1 0 0 |

1̇ 1̇ 1̇ 7 1̇ 2̇ 6 | 6 0 0 0 | 4 2 6 0 4 6 | 7 6 5 6 0 0 |

2̇· 2̇ 3̇ 2̇ 2 3 5 6 | 6 1· 1̇ - | 1̇ 6 1 1 6 1̇· 1̇ | 6 4 0 0 0 | 2̇ 2̇· 2̇ 2̇· 2̇ 3̇ 2̇ |

0 0 0 0 | 1̇ 6 1 1 6 1̇· 1̇ | 6 4 0 0 0 | 2̇ 2̇· 3̇ 2̇· 1̇ 6 2̇ | 0 0 0 0 |

1 3 5 5 3 5· 3 | 5 1 0 0 0 | 2 3̇ 2 2 3 5 6 | 1̇ 1· 1̇ | (1 3 5 0 3 5 0 | 5 5 3 1 0 0 |

6 4 1 6 0 4 0 6 | 6 4 1 6 4 1 0 1 | 2 4 6 0 4 6 0 | 6 6 4 2 0 0 | 7 5 2 7 0 5 7 5 | 7 7 7 0 7 7 0 0):‖

[2.
2̇· 1̇ 2̇ 1̇ 1̇ 0 0 | 2̇· 1̇ 2̇ 1̇ 1̇ 0 0 | 2̇ 2̇ 5 6 1̇ | 1̇ - - - | 1̇ - - - | 1̇ 0 0 0 ‖
5· 5 5 5 5 0 0 | 5· 5 5 5 5 0 0 | 5 5 5 4 3 | 3 - - - | 3 - - - | 3 0 0 0 ‖

第三节　提高篇

单吐练习一

$1 = G$　$\frac{2}{4}$

$\. = 120$

$\underline{5\underline{.}\ 0}\ \underline{6\underline{.}\ 0}\ |\ \underline{7\underline{.}\ 0}\ \underline{1\ 0}\ |\ \underline{2\ 0}\ \underline{3\ 0}\ |\ \underline{4\ 0}\ \underline{5\ 0}\ |\ \underline{6\ 0}\ \underline{5\ 0}\ |\ \underline{4\ 0}\ \underline{3\ 0}\ |\ \underline{2\ 0}\ \underline{1\ 0}\ |\ \underline{7\underline{.}\ 0}\ \underline{6\underline{.}\ 0}\ |$

$\underline{5\underline{.}\ 5\underline{.}}\ \underline{6\underline{.}\ 6\underline{.}}\ |\ \underline{7\underline{.}\ 7\underline{.}}\ \underline{1\ 1}\ |\ \underline{2\ 2}\ \underline{3\ 3}\ |\ \underline{4\ 4}\ \underline{5\ 0}\ |\ \underline{5\underline{.}\ 6\underline{.}}\ \underline{7\underline{.}\ 1}\ |\ \underline{2\ 3}\ \underline{4\ 5}\ |\ \underline{6\underline{.}\ 7\underline{.}}\ \underline{1\ 2}\ |\ \underline{3\ 4}\ \underline{5\ 0}\ |$

$\underline{6\underline{.}\ 0}\ \underline{7\underline{.}\ 0}\ |\ \underline{1\ 0}\ \underline{2\ 0}\ |\ \underline{3\ 0}\ \underline{4\ 0}\ |\ \underline{5\ 0}\ \underline{6\ 0}\ |\ \underline{7\ 0}\ \underline{6\ 0}\ |\ \underline{5\ 0}\ \underline{4\ 0}\ |\ \underline{3\ 0}\ \underline{2\ 0}\ |\ \underline{1\ 0}\ \underline{7\underline{.}\ 0}\ |$

$\underline{6\underline{.}\ 6\underline{.}}\ \underline{7\underline{.}\ 7\underline{.}}\ |\ \underline{1\ 1}\ \underline{2\ 2}\ |\ \underline{3\ 3}\ \underline{4\ 4}\ |\ \underline{5\ 5}\ \underline{6\ 0}\ |\ \underline{6\underline{.}\ 7\underline{.}}\ \underline{1\ 2}\ |\ \underline{3\ 4}\ \underline{5\ 6}\ |\ \underline{7\ 1}\ \underline{2\ 3}\ |\ \underline{4\ 5}\ \underline{6\ 0}\ |$

$\underline{7\underline{.}\ 0}\ \underline{1\ 0}\ |\ \underline{2\ 0}\ \underline{3\ 0}\ |\ \underline{4\ 0}\ \underline{5\ 0}\ |\ \underline{6\ 0}\ \underline{7\ 0}\ |\ \underline{\dot{1}\ 0}\ \underline{7\ 0}\ |\ \underline{6\ 0}\ \underline{5\ 0}\ |\ \underline{4\ 0}\ \underline{3\ 0}\ |\ \underline{2\ 0}\ \underline{1\ 0}\ |$

$\underline{7\underline{.}\ 7\underline{.}}\ \underline{1\ 1}\ |\ \underline{2\ 2}\ \underline{3\ 3}\ |\ \underline{4\ 4}\ \underline{5\ 5}\ |\ \underline{6\ 6}\ \underline{7\ 0}\ |\ \underline{7\ 1}\ \underline{2\ 3}\ |\ \underline{4\ 5}\ \underline{6\ 7}\ |\ \underline{1\ 0}\ \underline{2\ 0}\ |\ \underline{3\ 0}\ \underline{4\ 0}\ |$

$\underline{5\ 0}\ \underline{6\ 0}\ |\ \underline{7\ 0}\ \underline{\dot{1}\ 0}\ |\ \underline{\dot{2}\ 0}\ \underline{\dot{1}\ 0}\ |\ \underline{7\ 0}\ \underline{6\ 0}\ |\ \underline{5\ 0}\ \underline{4\ 0}\ |\ \underline{3\ 0}\ \underline{2\ 0}\ |\ \underline{1\ 1}\ \underline{2\ 2}\ |\ \underline{3\ 3}\ \underline{4\ 4}\ |$

5 5 6 6 | 7 7 1̇ 0 | 1 2 3 4 | 5 6 7 1̇ | 2̇ 3̇ 4̇ 5̇ | 6̇ 7̇ 1̇ 0 | 2̇ 0 3̇ 0 | 4̇ 0 5̇ 0 |

6 0 7 0 | 1̇ 0 2̇ 0 | 3̇ 0 2̇ 0 | 1̇ 0 7 0 | 6 0 5 0 | 4 0 3 0 | 2 2 3 3 | 4 4 5 5 |

6 6 7 7 | 1̇ 1̇ 2̇ 0 | 2̇ 3̇ 4̇ 5̇ | 6̇ 7̇ 1̇ 2̇ | 3̇ 4̇ 5̇ 6̇ | 7̇ 1̇ 2̇ 0 | 3̇ 0 4̇ 0 | 5̇ 0 6̇ 0 |

7 0 1̇ 0 | 2̇ 0 1̇ 0 | 7 0 6 0 | 5 0 4 0 | 3 3 4 4 | 5 5 6 6 | 7 7 1̇ 1̇ | 2̇ 2̇ 3̇ 0 |

3 4 5 6 | 7 1̇ 2̇ 3̇ | 4̇ 5̇ 6̇ 7̇ | 1̇ 2̇ 3̇ 0 | 4̇ 0 5̇ 0 | 6̇ 0 7̇ 0 | 1̇ 0 2̇ 0 | 3̇ 0 4̇ 0 |

5̇ 0 4̇ 0 | 3̇ 0 2̇ 0 | 1̇ 0 7 0 | 6 0 5 0 | 4 4 5 5 | 6 6 7 7 | 1̇ 1̇ 2̇ 2̇ | 3̇ 3̇ 4̇ 0 |

4 5 6 7 | 1̇ 2̇ 3̇ 4̇ | 5̇ 6̇ 7̇ 1̇ | 2̇ 3̇ 4̇ 0 | 5̇ 4̇ 3̇ 2̇ | 4̇ 3̇ 2̇ 1̇ | 5̇ 4̇ 3̇ 2̇ | 1̇ 5 1̇ 0 ‖

单吐练习二

1 = G 2/4

♩ = 120

1 1 1 23 | 5 5 5 67 | 1̇ 1̇ 2̇1̇76 | 5 — | 1̇ 1̇ 2̇ 1̇6 | 5 5 6 53 | 2 2 3216 | 5̣ — |

2 2 2 35 | 6 6 6 1̇2̇ | 3̇ 3̇ 3̇2̇1̇7 | 6 — | 4̇ 4̇ 4̇ 3̇2̇ | 2̇ 2̇ 2̇ 1̇6 | 5 5 6567 | 1̇ — |

1111 1234 | 5555 5567 | 1̇1̇1̇1̇ 2̇1̇76 | 5 — | 1̇1̇1̇1̇ 2̇1̇76 | 5555 6543 | 2222 3216 | 5̣ — |

2222 2345 | 6666 671̇2̇ | 3̇3̇3̇3̇ 3̇2̇1̇7 | 6 — | 4̇4̇4̇4̇ 4̇3̇2̇1̇ | 2̇2̇2̇2̇ 2̇1̇76 | 5545 6567 | 1̇ — |

6̣6̣6̣6̣ 6̣71̇2 | 3333 3456 | 7777 71̇2̇3̇ | 4̇ — | 5̇5̇5̇5̇ 6̇6̇6̇6̇ | 4̇4̇4̇4̇ 5̇5̇5̇5̇ | 3̇3̇3̇3̇ 2̇3̇2̇6 | 5̇ — |

55̣72̣ 5̣725 | 7̣25̣7 25̣72̇ | 5̣275 25̣72̇ | 5̇ — | 5̣513 5̣135 | 1351̇ 351̇3̇ | 5̇31̇5 35̇1̇3̇ | 2̇· 3̇4̇ |

5̇5̇5̇5̇ 6̇5̇4̇3̇ | 4̇4̇4̇4̇ 5̇4̇3̇2̇ | 3̇3̇3̇3̇ 2̇567 | 1̇ 0 | ⁷ᵢ̇ 0 ‖

100

颤音练习

1 = C 4/4
♩ = 120

打音练习一

1 = G 2/4
♩ = 120

$\widehat{\underline{1}\,\underline{1}}^T$ 2 | $\widehat{\underline{3}\,\underline{3}}^T$ 2 | $\widehat{\underline{5}\,\underline{5}}^T$ 3 | 2 - | $\widehat{\underline{2}\,\underline{2}}^T$ 3 | $\widehat{\underline{5}\,\underline{5}}^T$ 3 | $\widehat{\underline{6}\,\underline{6}}^T$ 5 | 3 - |

$\widehat{\underline{1}\,\underline{1}}^T$ 6 | $\widehat{\underline{5}\,\underline{5}}^T$ 6 | $\widehat{\underline{3}\,\underline{3}}^T$ 5 | 6 - | $\widehat{\underline{2}\,\underline{2}}^T$ 3 | $\widehat{\underline{5}\,\underline{5}}^T$ 6 | $\widehat{\underline{3}\,\underline{3}}^T$ 2 | 1 - ‖

打音练习二

1 = G 2/4
♩ = 120

$\widehat{\underline{1}\,\underline{1}}$ 2 3· 5 | $\widehat{\underline{6}\,\underline{6}}$ 1 5· 3 | $\widehat{\underline{5}\,\underline{5}}$ 6 5· 3 | 2 - | $\widehat{\underline{3}\,\underline{3}}$ 5 3· 2 | $\widehat{\underline{1}\,\underline{1}}$ 3 2· 1 | $\widehat{\underline{6}\,\underline{6}}$ 1 5· 6 | 3 - |

$\widehat{\underline{5}\,\underline{5}}$ 3 5· 6 | $\widehat{\underline{1}\,\underline{1}}$ 3 2· 1 | $\widehat{\underline{3}\,\underline{3}}$ 5 6 1̇ | 5 - | $\widehat{\underline{6}\,\underline{6}}$ 3 2· 3 | $\widehat{\underline{1}\,\underline{1}}$ 3 2· 1 | $\widehat{\underline{6}\,\underline{6}}$ 2̇ 5 6 | 1̇ - ‖

打音练习三

1 = G 4/4
♩ = 120

(numbered musical notation / jianpu - sheet music)

强弱练习一

要点说明

(1) 练习弱奏时追求音色饱满,保持音不偏低。
(2) 练习强奏时追求音色圆润,保持音不偏高。

走西口

1 = ♭E 4/4
♩ = 77

5· 5 5 53 1 23 216 | 5 456 5 - | 1̇ 6 1̇· 6 551 3 2 | 1· 65 1 - |

2· 3 5 - 1̇· 6 | 5 1 3 2 5 1 2 | 4· 2 4 5 2 1 1̣ 6̣ | 6̣ 5̣ 6̣ 5̣ - ‖

阿里郎

1 = G 3/4
♩ = 77

朝鲜族民歌

5̣ 6̣ 5̣ 6̣ | 1· 2 1 2 | 3 23 16 | 5̣· 6̣ 5̣ | 1· 2 1 2 | 3 2 16 5 6 |

1· 2 1 | 1 - - | 5 - 5 | 5 3 2 | 3 23 16 | 5̣· 6̣ 5̣ |

1· 2 1 2 | 3 2 16 | 5̣ 6̣ | 1· 2 1 | 1 - - ‖

催咚催

1 = D 2/4　　　　　　　　　　　　　　　　　　　　　　湖北民歌
♩ = 120

$\dot{1}$ 5　$\dot{1}$ $\dot{1}$ | $\dot{3}$· 5 $\dot{1}$ | 5 5 3 5　5 $\dot{1}$ 3 5 | 5　　$\dot{1}$ |

$\dot{1}$ $\dot{1}$ 6 5　$\dot{1}$ $\dot{1}$ $\dot{1}$ $\dot{1}$ | $\dot{1}$　3 5　$\dot{1}$ | 3 5 5 5　3 5 5 3 | $\dot{1}$·　3 5 |

$\dot{3}$·　$\dot{1}$ $\dot{2}$　$\dot{1}$ | $\dot{1}$·　3 5 | $\dot{3}$·　$\dot{1}$ $\dot{2}$·　$\dot{1}$ | $\dot{1}$·　3 5 | $\dot{1}$ 3 5　$\dot{1}$ 3 5 |

3　5 $\dot{1}$　5　5　$\dot{1}$ | 5 3　$\dot{1}$·　3 5 | 5 $\dot{1}$ 3　5 5 3 | $\dot{1}$·　3 5 :|

花蛤蟆

1 = C 2/4　　　　　　　　　　　　　　　　　　　　　　山东民歌
♩ = 120

5 $\dot{1}$　5 0 | 5 $\dot{1}$　5 0 | $\dot{1}$ $\dot{1}$ $\dot{1}$ 7 $\dot{1}$ $\frac{\dot{1}}{2}$　5 0 ‖: $\overset{5}{\widetilde{\epsilon}}$$\dot{1}$ 0　5 | $\overset{5}{\widetilde{\epsilon}}$$\dot{2}$ 0　5 0 :‖

$\dot{1}$　5 6　$\dot{1}$ | 3 6　5 | $\dot{1}$　5 6　$\dot{1}$ | 3 6　5 | $\dot{3}$·　$\dot{2}$ $\dot{3}$　$\dot{2}$ | $\dot{1}$　5 6 5 |

‖: $\overset{5}{\widetilde{\epsilon}}$$\dot{1}$ 0　$\overset{5}{\widetilde{\epsilon}}$$\dot{1}$ 0 | 5 0　5 0 :‖ $\overset{6}{\widetilde{\epsilon}}$$\dot{2}$ 0　0 | $\dot{3}$·　$\dot{2}$ $\dot{1}$ 0 | $\dot{1}$ 5 6 5 | $\dot{3}$·　$\dot{2}$ $\dot{1}$ 0 | $\dot{1}$ 5 6 5 |

$\overset{6}{\widetilde{\epsilon}}$$\dot{2}$　— | $\dot{3}$·　$\dot{2}$ $\dot{1}$ $\dot{2}$　$\dot{1}$ | 0 $\overset{5}{\widetilde{\epsilon}}$$\dot{1}$ 0　5 0 | $\overset{5}{\widetilde{\epsilon}}$$\dot{2}$ 0　5 0 | $\overset{5}{\widetilde{\epsilon}}$$\dot{1}$ 0　$\overset{5}{\widetilde{\epsilon}}$$\dot{1}$ 0 | 5 0　5 0 | 0　5 ‖

毛风细雨

贵州民歌

1 = G 3/4
♩ = 120

| 6̣ 6̣ 6̣ - | 3 5 6 6 - | 6 5 3 6 5 3 2· | 6 5 3 6 5 0 |

| 6̣ 6̣ 6̣ - | 3 5 6 6 - | 5 3 2 3 2 1 6̣· | 5 3 2 3 2 - :||

北京的金山上

藏族民歌

1 = C 4/4
♩ = 120

(6 1 2̇ 3̇ 6 1 2̇ 3̇ | 3 5 6 1̇ 2̇ 2̇1̇16 6 - - 66) | 6 6 1̇ 3̇ 3̇ 2̇ |

1̇ 2̇ 3̇ 2̇ 2̇1̇16 6 - - 1̇ | 3 2̇16 1̇ 2̇ 3̇ 6 1̇ 2̇ 6 6553 |

3 - - - | 6 6 5 3 6 6 5 3 | 6 6 6 1̇ 3̇ 3̇ 2̇ 2̇ 2̇1̇16 |

6 - - - | 1̇ 6 1̇ 2̇ 3̇ 6 6 5 3 | 3 5 6 1̇ 2̇ 2̇2̇ 2̇1̇16 |

【1. ‖2.
| 6 - - - :‖ 6 - - 2̇1̇16 | 2/4 6 6 6 0 ‖

道拉基

1 = G 3/4

♩ = 77

朝鲜族民歌

3 3 3 | 3 3 2̂3 | 5 - 6̂5 | 3·͡ 5 3·͡ 2 1 | 2̂3 3 3 | 2·͡ 3 2·͡ 1 6·͡ 5 |

6̣ 1 6̂5̣6 | 5̣ - - | 3 3 - | 3 3·͡ 2 1͡ 2· | 5 - 6̂5 | 3·͡ 5 3·͡ 2 1 |

2̂ 3 3 | 3 2̂ 3 2̂ 1 6̂ 5̣ | 6̣ 1 6̂5̣6 | 5̣ - - |

6̣· 5̣ 6̣· 1 | 6̣· 5̣ 6̣· 5̣ | 6̣· 1 6̣· 5̣ | 6̣ 1· 2̂ 1 | 1 - - |

3 3 3 | 3· 2̂ 1̂ 2 0 | 5 5 5 | 6̂ 5 3·͡ 5 3·͡ 2 1 |

2̂ 3 3 3 3 | 2̂ 3 2̂ 1 6̣5̣ | 6̣ 1 6̂5̣6 | 5̣ - - ‖

浏 阳 河

唐壁光 曲

1 = D 2/4
♩ = 120

5 6 1 6 5 3 5 | 3 2 0 | 1 1 2 5 5 3 | 2 3 1 0 |

5 3 5 6 1 6 5 | 3· 5 3 | 2 3 2 1 6 5 6 | 1 — |

1 1 2 3 | 5 5 3 | 2 3 2 1 6 5 6 | 1 6 0 5 | 6· 5 |

3 5 6· 5 | 1 1 1 2 5 5 3 | 2· 3 1 2 1 6 | 5 — ‖

青春舞曲

新疆民歌

1 = G 2/4
♩ = 120

3 2 7 1 3 2 1 7 | 6 6 4 3 | 3 2 7 1 3 2 1 7 |

6 6 6 6 | 6 6 2 4 3 | 6 4 3 3 2 3 | 3 2 7 1 3 2 1 7 |

6 6 4 3 3 2 7 1 3 2 1 7 | 6 6 6 ‖: 6· 1 1 1 1· 7 |

6· 1 7 6 7 | 7 1 2 4 3 2 1 7 | 6 6 6 :‖

茉 莉 花

1 = D 2/4

♩ = 120

江苏民歌

(3 2 1 1 2 1 2 3 | 5 6 1 1 6 5 5 3 | 5 2 3 5 3 2 | 1 6 1·)|

3 2 3 5 6 5 1 6 | 5 3 5 6 | 1 2 3 2 1 6 1 | 5 — |

5 3 5 6 | 1 2 3 1 6 5 | 5 2 3 5 3 2 | 1 6 1· |

3 2 1 2· 3 | 5 6 1 6 5 | 5 3 2 3 5 3 2 | 1 2 6 1 |

2· 3 1 2 1 6 | 1 6 5· ‖ 3 2 1 2· 3 | 5 6 1 6 5 |

5 3 2 3 5 3 2 | 1 2 6 1 | 2· 3 1 2 1 6 | 5 6 1 3 2 1 6 1 | 5 — ‖

茉莉花

河北民歌

1 = D 2/4

♩ = 77

6 #5 6 1 | 3· 5 6 56 | 1 5 61 | 5 — | 1 7 1 2 | 3 5 6 56 | 1 5 61 | 5 — |

5 3 5 | 5 55 3 5 | 6· 1 6 5 | 6 3 3 | 2 #1 2 2 | 3· 5 3 2 | 1· 2 3 | 1 — |

3 3 2 1 5 3 | 2 2 1 2 #1 | 2 2 3 | 5 3 5 5 | 6 3 5 5 |

2· 3 2 2 1 | 2 5 | 6 6 0 | 6 1 | 2· 3 2 |

1· 2 7 6 | 5· 6 1 7 | 6 5 3 5 6 1 | 5· 6 1 | 5· 0 ‖

四季歌

山东民歌

1 = F 2/4

♩ = 120

2 2 3 2 7 | 1 — | 5 6 1 6 5 | 4· 6 5 3 | 2 2 3 2 7 | 1 — |

2 2 2 3 | 5 6 5 4 3 | 5 2 3 5 3 2 | 1 — | 2· 3 5 6 5 3 |

2 5 3 2 3 2 1 | 6 5 6 | 1 2· 3 1 1 6 | 5 | 6 5 6 1 | 5 — ‖

红星照我去战斗

傅庚辰 曲

1 = F 2/4
♩ = 120

(3 56 1 7 | 6· 5 | 6 2 2 1 6 | 5· 3 | 2· 3 2 1 | 6· 1 5 6 |

1 -) | 1· 2 3 6 | 5 3 2 1 | 5 3 5 6 2 1 | 1 - | 6· 5 6 3 |

2· 3 2 1 6 | 5 - | 1 1 2 6 1 5 6 | 1 - | 6 6 1 6 5 3 2 |

3 - | 1· 2 1 6 | 5 5 1 6 5 3 | 2· 3 2 1 | 6 1 5 6 1 |

3 5 6 1 7 | 6· 5 | 6 2 2 1 6 | 5 - | 2· 3 2 1 | 6· 1 5 6 | 1 - ‖

【2.】
2· 3 2 2 1 | 6 6 1 6 5 | 1 1 6 1 2 | 3 6 5 3 |

5· 4 3 2 1 2 | 3 - | 2· 3 2 2 1 | 6 6 1 6 5 | 1 1 6 1 2 |

3 6 5 3 | 1 6 5 1 2 | 3 - | 6 5 6 2 3 | 1 - ‖

南 泥 湾

马 可曲

1=E 2/4
♩=120

| 5 5̲5̲ 6̲ 1̇ | 3· 2̲1̲ 6̣ | 2 2̲2̲ 3̲5̲ | 1· 6̣5̣ | 1· 6̣5̣ | 1̲6̣ 3 |

| 2 — | 5 5̲5̲ 6̲ 1̇ | 3· 2̲1̲ 6̣ | 2 2̲2̲ 3̲5̲ | 1· 6̣5̣ |

| 2 3 | 1̲6̣ 5̣ — | 5 5̲3̣ 2̲3̲ | 5 5̲3̲ 2 | 1 1̲6̣ 5̲6̲ |

| 1 1̲6̣ 5̣ | 1 1̲6̣ 1̲3̲ | 2· 3 | 6 6̲5̲ 3̲5̲ | 1 5 0 |

| (5̲ 6̲5̲3̲ 2· 3̲ | 1̲2̲1̲6̣ 5̣ | 1 1̲6̣ 1̲3̲ | 2· 3 | 6 6̲5̲ 3̲5̲ |

| 1 5) ‖: 1 1̲6̣ 1̲3̲ | 2· 3 | 6 6̲5̲ 3̲5̲1̲6̲ | 5 — :‖

军港之夜

刘诗召 曲

1 = G 2/4

♩ = 120

(3 5· | 3 5· | 3 1 1 3 | 3 5· ‖: 3 5 5 3 | 3 23 2 | 7 67 6 5 | 1 —) |

5 3 3 1 | 23 2 3 | 3 6 5 |¹·² 1 — | 3 5 5 3 | 6 5 3 | 3 32 1 |²·³ 2 — |

3 7 5 | 67 6 1 | 7 3 3 7 | 67 6· | 7 3 3 7 | 7 67 6 | 2 61 7 6 | 5 — |

3 5 5 3 | 6 56 5 | 35 31 33 | 3 5· | 3 5 5 3 | 3 23 2 | 7 67 6 5 | 3 — |

3 5 5 3 | 6 56 5 | 35 31 3 | 3 5· | 3 5 5 33 | 3 23 2 | 7 67 6 5 | 1 — :‖

3 5 5 3 | 3 23 2 | 7 67 6 5 | 1 — | 1 — ‖

黄玫瑰

1 = ♯F 3/4

♩ = 120

刀 郎 曲

(3 1 2 3 | 2 32 1 2 | 1 | 7̣ - 1 | 1 21 6̣ - | 6̣ - 3 |

2· 32 1 | 7̣· 17 5̣ | 6̣ - - | 6̣ - 1 | 2 3 | 2 32 1 2 | 1 |

5̣· 5̣ 1 21 | 6̣ - - | 6̣ - -) | 6̣ 1 2 0 | 2 3 6̣ 0 |

5̣ 6̣ 1 2 3 5 | 2 - 0 | 6̣ 1 2 0 | 2 1 6̣ 0 | 5̣ 6̣ 1 2 1 6̣ |

6̣ - - | 0 0 0 | 3 5 5 5 3 | 5 6 6 6 | 5 6 1̇ 1̇ 6 5 |

3 - 0 | 5 6 6 6 | 5 3 2 1 6̣ | 5̣ 6̣ 1 2 3 5 | 2 - 0 |

3 5 5 3 3 3 | 5 6 6 6 | 5 6 1̇ 1̇ 6 5 | 3 - 0 | 5 5 6 6 |

5 3 2 1 6̣ | 5̣ 6̣ 1 2 3 5 | 2 - 0 | 3 5 5 3 3 | 5 6 6 6 |

$\underline{5\ 6}\ \underline{\dot{1}\ \dot{1}}\ \underline{6\ 5}\ |\ 3\ -\ 0\ |\ 5\ \underline{5\ 6}\ 6\ |\ \underline{5\ 3}\ \underline{2\ 1}\ \underline{6}\ |\ \underline{\underline{5}\ 6}\ \underline{1\ 2}\ \underline{3\ 5}\ |$

$2\ -\ 0\ |\ 1\ \underline{1\ 2}\ \underline{3\ 5}\ |\ 5\cdot\ \underline{3\ 3}\ |\ \underline{5\ 6}\ 6\ \underline{6\dot{1}6}\ |\ 6\ -\ 0\ |$

$\underline{5\ 6}\ 5\ 0\ |\ \underline{5\ 3}\ 3\ 0\ |\ \underline{2\ 3}\ \underline{2\ 1}\ \underline{6\ 1}\ |\ 1\ -\ 0\ |\ \underline{5\ 6}\ 6\ \underline{6\ \dot{1}}\ |$

$\underline{5\ 6}\ \underline{5\ 3}\ 3\ |\ \underline{2\ 3}\ \underline{2\ 1}\ \underline{\underline{6}\cdot\ 1}\ |\ 1\ -\ -\ |\ \overset{\frown}{\underline{7}\ \underline{\underline{7}\ 2}}\ 2\ |\ \underline{5}\ \underline{\underline{5}\ \underline{6}}\ \underline{6}\ |$

1.

$\overset{\frown}{\underline{7}\ \underline{\underline{7}\ 2}}\ 2\ |\ \underline{5}\ -\ -\ |\ 3\ \underline{\underline{3\ 5}}\ 5\ |\ 6\ \underline{6\ \dot{1}}\ \dot{1}\ |\ 6\ \underline{6\ 5}\ 5\ |$

$1\ -\ -\ |\ 2\ -\ -\ |\ 3\ -\ -\ |\ 3\ -\ -\ :\|\ 1\ -\ -\ |$

2.

$\overset{\frown}{\underline{7}\ \underline{\underline{7}\ 2}}\ 2\ |\ \underline{5}\ \underline{\underline{5}\ \underline{6}}\ \underline{6}\ |\ \overset{\frown}{\underline{7}\ \underline{\underline{7}\ 2}}\ 2\ |\ \underline{5}\ -\ -\ |\ 3\ \underline{\underline{3\ 5}}\ 5\ |$

$6\ \underline{6\ \dot{1}}\ \dot{1}\ |\ 6\ \underline{6\ 5}\ 5\ |\ 1\ -\ -\ |\ 2\ -\ -\ |\ 3\ -\ -\ |\ 3\ -\ -\ \|$

弹起我心爱的土琵琶

吕其明 曲

1 = F 4/4

♩ = 120

3 3̲ 6̲ 5 5̲ 3̲ | 2̲· 1̲ 3̲ 2̲ 1̲· 6̣̲ | 2 2̲ 5̲ 2 2̲ 7̣̲ | 6̣̲· 5̣̲ 7̣̲ 6̣̲ 5̣ — |

1 1̲ 6̣̲ 3̲ 3̲5̲ 2̲ 7̣̲ | 6̣ — 6̣̲ 2̲ 2· 2̲ | 5 7̣̲ 6̣̲ 5̣̲· 6̣̲ 7̣̲ 6̣̲ | 5̣ — — 0 |

2/4 1· 6̣̲ 3̲ 3̲2̲ | 1 1 0 3 | 6̲ 5̲ 3 3̲5̲ | 2 2 0 1 | 1· 2 | 3 3̲5̲ 2̲ 7̣̲ |

6̣ — 6̣̲ 2̲ 2· 2̲ | 5 7̣̲ 6̣̲ 5̣̲· 6̣̲ 7̣̲ 6̣̲ | 5̣· 5̲5̲ | 3 3̲6̲ 1 1̲1̲ |

3̲ 2̲3̲ 1 0 | 3 3̲6̲ 5 5̲3̲ | 2 2̲1̲ 2 0 | 0 2 7̣̲ 6̣̲ | 5̣ 5̣ 3 | 2· 5̲ 7̲6̲ |

5· 3 | 2· 5̲ 2̲ 2̲7̲ | 6̣̲ 5̣̲ 7̣̲ 6̣̲ 5̣ — | 5̣ 0 4/4 3 3̲ 6̲ 5 5̲ 3̲ |

2̲· 1̲ 3̲ 2̲ 1̲· 6̣̲ | 2 2̲ 5̲ 2 2̲ 7̣̲ | 6̣̲· 5̣̲ 7̣̲ 6̣̲ 5̣ — | 1 1̲ 6̣̲ 3̲ 3̲5̲ 2̲ 7̣̲ |

6̣ — 6̣̲ 2̲ 2· 2̲ | 5 7̣̲ 6̣̲ 5̣̲· 6̣̲ 7̣̲ 6̣̲ | 5̣ — ²2 — | ⁴5 — — — ‖

歌唱祖国

王莘 曲

1 = F 2/4
♩ = 120

0 0(55 | 5· 55 | 5· 55 | 5432 | 1) 5̣·5̣ ‖: 1 5̣ 3 1 | 5· 6 | 5 5·5 |

1̇ 1̇ | 6 54̂6 | 5 - | 5 5·5 | 6 6 | 2 2·2 | 5· 4 | 3 5·5 |

5 5̂6 | 54 3̂2 | 1 - | 1 5·5 | 1̇ 1̇ 6 | 6·5 | 4· 5 | 6 2̂2 |

[1. 5 5̂6 | 54 3̂2 | 1 - | 1· 0 | 75̣ 6̂7 | 1̇ - | 1̇ 0 ‖ 1· 5 3 |

3· 0 | 3̂ 1 6 | 6· 0 | 6̣· 6̣ 2 | 2·3 | 21 7̣6̣ | 5̣ - | 5̣ |

6̣6̣ 5̣ | 1 2 | 3 0 2 | 66 55 | 3 2 | 6 5 | 0 1̇ 1̇·1̇ 1 5 |

6· 1̇ | 6 5̂46 | 5 0 1̇ | 1̇·1̇ 1 5 | 5̂6 | 54 3̂2 | 1 5̣·5̣ :‖
D.C.

翻身农奴把歌唱

阎 飞 曲

1 = F 2/4
♩ = 120

珊 瑚 颂

王锡仁、胡士平 曲

1 = F 2/4
♩ = 120

| 5 3 5 6 | 3· 5 3 2 1 6 | 5 3 5 6· 2 7 6 | 5 — | 1 6 1 2 |

| 6· 1 6 5 5 3 | 2· 3 1 2 5 3 3 2 | 1 — | 3 2 3 5 | 2· 3 2 1 6 1 5 |

| 1· 2 5 6 5 | 5 3· | 5 6 3 5 6· 1 5 6 | 6 1 2 | 6 3 5 6 7 2 6 |

| 5· 6 1· 2 3 5 2 | 1 — | 1 1 2 7 6 5 6 | 1· 2 |

| 3 5 2 1 7 2 6 | 5 — | 5 5 3 5 | 6 1 7 2 6 | 6 3 5 6 7 2 6 |

| 5 — | 1 1 5 3 5 6 | 6 1 2 | 1· 2 5 6 5 | 5 3· 5 5 3 5 |

| 6 1 7 2 6 | 6 3 5 6 7 2 6 | 5· | 6 1· 2 3 5 2 | 1 — ‖

梅娘曲

1 = D 2/4
♩ = 120

聂耳 曲

0 03 ‖: 3 0 56 | 1 7 6 5 — | 1 2 3 6 6 5 | 5 — | 3 — |

2· 3 5 3 | 1 2 3 3 4 | 3 1 7 6 5 | 6 6 7 6 | 5· 6 | 1 1 2 3 4 |

5 5 0 5 | 6 5 4 3 | 2 3 0 3 | 1 2 3 | 1 7 1 7 | 6· 3 :‖

[2.] 2 3 0 | 1 2 3 2 1 | 7 1 7 | 7 3 3· | 5 6 | 1 7 6 5 — |

1 2 3 6 6 5 | 5 — | 3 — | 2· 3 5· 3 | 1 2 3 3 4 | 3 1 7 6 5 |

6 6 7 6 | 5· 6 | 1 1 2 3 4 | 5 5 0 5 | 6 5 4 3 | 2 4 | 3 |

0 3 3 0 3 3 | 1 2 3 2 2 2 | 1 7 | 1 7 6 7 1 | 2 — | 1 — ‖

父亲的草原母亲的河

1 = D 6/8

♩ = 120

乌兰托嘎 曲

6 3 66 | i 6 7675 | 6· 6· | 6 22 116 | 223 567 | 53 3· | 3356 6· | 6i6 3̇26 | 2̇· 2̇· | 1 2̇3 2̇ |

ii 2̇3 2̇3 | 733 567 | 6· 6· ‖: 2̇· 2̇i | 6· 6· | 1 2̇3 675 | 3̇· 3̇· | 3· 63̇ | 2̇· 2̇· | i6 2̇i2̇ | 3̇· 3̇· | 3̇· 3̇· |

3 3 3 3· | 2̇ 3̇ i· | 2̇ 3̇ i 6 5 | 6 7 56 3· | 1 2 3 6 6 | 5 6 2· | 3 7 5 6 7 | 6· 6· |

666 3̇3̇3̇ | 2̇3̇2̇ 2̇· | 2̇2̇2̇ 12̇ | 3̇· 3̇· | 333 3̇· | 2̇2̇3̇1̇ 2̇ | 37 567 | 6· 6· | 333 3̇· | 2̇3̇ i· | 2̇3̇i 65 |

6 7 56 3· | 1 2 3 6 6 | 5 6 2· | 3 3̇ 2̇3̇1̇ | 6· 6· ‖: 6 6 6 3̇ 3̇3̇ | 2̇ 3̇2̇2̇ |

2̇2̇2̇ 56̇ | 3̇· 3̇· | 333 3̇· | 2̇2̇3̇1̇ 2̇ | 37 567 | 6· 6· ‖: 3̇2̇2̇ | 2̇· 3̇i2̇i | ii0 6· | 6· 6· | 6· 0 ‖

衡山里下来的游击队

陕北民歌

1 = C 2/4
♩ = 120

(5 - | 1̇ 2̇· | 5̇ 2̇5̇ | 5 - | 5̇2̇ 1̇ | 2̇5̇ 6 | 1̇2̇ 5̇2̇1̇6 | 5 -) | 1̇ 6 5 |

1̇ 2̇· | 5̇ 2̇5̇ | 5 - | 5̇2̇ 1̇ | 2̇5̇ 6 | 1̇2̇ 5̇2̇1̇6 | 5 - ‖ (5 5̇ 2̇3̇2̇1̇ |

2̇5̇ 6 | 1̇2̇ 5̇2̇1̇6 | 5 5) ‖: 1̇· 6 5 | 1̇ 6 1̇ 2̇ | 3̇ 3̇2̇1̇ 3̇ | 2̇ - | 3̇5̇6̇ 5̇ 55 |

1̇ 6 1̇ 2̇ | 2̇ 6 1̇· 6 5 - ‖ (3̇5̇6̇ 5̇ 56 | 1̇ 6 1̇ 2̇ | 2̇ 6 1̇ 6 5 5) |

‖: 1̇· 6 5 | 1̇ 6 1̇ 2̇ | 3̇ 3̇2̇1̇ 3̇ | 2̇ - | 3̇5̇6̇ 5 | 1̇ 6 1̇ 2̇ | 2̇ 6 1̇ 6 5 - |

(3̇5̇6̇ 5· 6 | 1̇ 6 1̇ 2̇ | 2̇ 6 1̇ 6 | 5 -) | 2̇· 2̇ 2̇ 5̇ | 2̇ 1̇· |

1̇2̇ 5̇2̇1̇6 | 5 - ‖: 5̇2̇ 1̇ | 2̇5̇ 6 | 1̇2̇ 5̇2̇1̇6 | 5 - :‖ 1̇2̇ 5̇6̇ | 5̇ - ‖

越 人 歌

刘 青 曲

1 = G 4/4

♩ = 120

(2· 3 5 6 | 3 - - - | 2· 3 1 2 6 1 | 2 - - - |

6· 1 5 6 1 - | 2· 3 5 6 3 - | 2 3 6 1 5· 6 | 2 3 5 6 3 - |

2 3 1 6 5 6 | 1 - - -) | 5 5 1 2 3 | 5· 3 5 - |

2 2 3 1 2 6 1 | 5 - - 0 6 | 6 1 2 3 5 6 | 3· 2 1 - |

2 2 2 1 6 1 3 | 2 - - - | 3 5 5 1 2 3 | 5· 3 5 - |

2 2 3 5 3 2 1 | 6 - - 0 | 2 3 6 1 5 - | 2 3 5 6 3 - |

2 3 1 6 5 6 | 1 - - - ‖: 6 6 1 2 3 | 5 3 6 5 - |

6 6 6 5 3 1 2 5 | 3 3 3 - - | 6· 6 1 2 3 | 5 3 2 1 - |

盼红军

湖北民歌

1 = C 2/4
♩ = 120

弥渡山歌

云南民歌

1 = A 2/4
♩ = 120

$\overset{\frown}{6}$ - | $\overset{65}{\underset{=}{3}}\overset{\frown}{}$ - | 6 35 3 2̲3̲ | 1 2̲3̲ 3̲2̲1̲6̣ | 1 2̲3̲ 1 2̲3̲ | 1 2̲1̲ $\underset{=}{\overset{1}{6̣}}$ |

3 6̲1̲ 6 3̲5̲ | 1 3 3̲2̲1̲6̣ | 1 2̲3̲ 1 2̲3̲ | 1 2̲1̲ $\underset{=}{\overset{1}{6̣}}$ $\overset{6}{\underset{=}{6̣}}$ - |

$\overset{35}{\underset{=}{3}}\overset{\frown}{}$ - | 1 2̲3̲ 1 2̲3̲ | 1 2̲1̲ $\underset{=}{\overset{1}{6̣}}$ $\overset{\frown}{6̣}$ - | $\overset{\frown}{6̣}$ - ‖

孟姜女哭长城

河北晋县
汉　族

1 = F 2/4
♩ = 120

1̲6̣̲ 1 | 1̲ 2̲ 3̲ 5̲ 3̲ 5̲ | 3̲ 2̲ 3 | 5 6̲1̲ | 6̲ 5̲ 3̲ 2̲ | 3̲ 5̲ 2· |

5 6̲1̲ 6̲5̲3̲2̲ | 1̲6̣̲1̲2̲ 3 | 5 6 | 5· 3̲2̲1̲ | 2̲5̲6̲1̲ | 6̣̲ 1̲ 5̣· |

6̣̲ 1̲ 5̣̲ 6̣̲ 1· 2̲ | 3̲5̲3̲2̲ 3̲ 5̲6̲ | 5̲3̲2̲3̲ 7̣̲6̣̲5̣̲ | 6̣̲7̣̲6̣̲5̣̲ 6̣ |

7̣ 3̲5̲ 3̲2̲7̣̲6̣̲ | 5̣̲3̣̲5̣̲6̣̲ 1· 2̲ | 5̲3̲2̲1̲ 2̲5̲6̲1̲ | 6̣̲1̲ 5̣· ‖

牧羊姑娘

金 砂 曲

1 = F 2/4

♩ = 120

6· 5 | 6 1 6· 5 | 3 5 3 | 2· 3 | 5· 3 | 2 3 1 7 |

6 1 7 6 | 6 - | 2· 3 | 6 6 5 | 3 5 2 3 | 1· 2 | 5· 3 3 |

2 3 1 7 | 1 7 6 | 6 - | 6· 5 | 6 1 6· 5 | 3 5 3 |

2 - | 5· 3 3 | 2 3 1 7 | 1 7 6 | 6 - | 2· 3 | 6 6 5 |

3 5 2 3 | 1 - | 5· 3 3 | 2 3 1 7 7 | 6 2 1 7 | 6 - ‖

送 情 郎

1 = C 2/4

♩ = 120

东北民歌

(3 3 5 6 1 | 1 6 5 3 5 | 1· 6 1 2 3 5 | 2· 3 2 1 1 6 | 5 7 6 5)

‖: 1 1 1 1 6 5 6 | 1 1 1 0 | 5 6 1 6 5 3 5 3 2·

5· 3 5· 3 | 2 3 5 3· 5 | 1 3 5 2 1 1 6 | 5 —

6 1 5 6 1 | 3 2 1 2 3 5 3 | 2 3 2 1 6 1 5 | 1 6 0

3· 5 6 1 3· 5 | 6 5 1 6 5 | 1 1 2 3 5 5 3 | 2· 3 2 1 1 6

|1.
5 — | (5· 6 7 2 2 7 | 6· 7 2 1 1 6 | 5 —) :‖
|2.
5 — | 5 — ‖

宗巴囊松

藏族民歌

1 = D 4/4
♩ = 77

0 0 0 (5̣ 6̣ | 2 5 55 3 23 6̣ 6̣1̣ | 2 5 55 2 1 5 6 | 2125 3 56 3532 6̣ 6̣1̣ |

2 55 24 56 | 2125 3 56 3532 1 6̣) ‖: 5 7 6 56 | 1̇ - 1̇ 6 |

1̇ 3̇ 2̇3̇1̇2̇ 7 6 7 | 5 6 4 5 6 2̇ 2̇ | 1̇ 2̇ 6 5 4 6 5645 | 2 - (2 6 5645 |

2 6 5645 2 2 1 7̣) | 6̣· 1 2· 2̇ 5 | 4 5 6 1̇ 5 3 |

2̇ 1̇ 6 1̇ ⁶/₇15 | 4 - 4 2 | 4·5 6 1 5 3532 | 1 2 7̣ 1 2·2̇ 5 | 4 5 6 1̇ 5 3 | 2̇ 1̇ 6 1̇ ⁶/₇15 |

```
                    1.                    2.
4  -  4 2  5 6 | 4 (24 5 6  4 5  2 4) ‖ 4 0  0  0  0 ‖
```

别亦难

1 = F 2/4
♩ = 120

此页为简谱乐谱，内容为《别亦难》曲谱。

采茶

云南民歌

1 = C 2/4
♩ = 77

‖: (3· 2 3 5 | 6· 7 6 5 6 | 1 1 5 6 7 | 6· 7 6 5) :‖ 1 1 1 6 5 | 1 1 6 1 2 | 3 - | 3 5 3 |

2 3 2 1 6 5 | 1 1 6 | 1 5 3 5 | 2 3 2 1 | 6· 5 | 1 6 2 1 | 6 6 7 6 5 | 6 - |

1 6 6 5 | 1 1 6 1 2 | 3 - 3 2 3 5 3 | 2 3 2 1 6 5 | 1 1 6 | 1 5 3 5 | 2 3 2 1 | 6 6 5 | 5 6 5 6· 5 |

2 3 2 1 6 5 | 6 - (3· 2 3 5 | 6· 7 6 5 6 | 1 1 5 6 7 | 6· 7 6 5) 1 1 1 6 5 | 1 1 6 1 2 |

3 - | 3 3 5 3 | 2 3 2 1 6 5 | 1 1 6 | 1 6 3 5 | 2 3 2 1 | 6· 5 | 1 6 2 1 | 2 3 2 1 6 5 | 6 - |

1 6 6 5 5 | 1 1 6 1 2 | 3 - 3 3 5 3 | 2· 3 2 1 6 5 | 1 1 6 | 1 6 5 6 |

6 3 2 1 | 6· 5 | 1 6 2 1 | 2 2 1 6 5 | 6 - :‖ 5 6 5 | 2 3 2 1 6 5 | 6 - ‖

草原晨曲

1 = C 4/4

♩ = 120

通 福 曲

6　　5 3　5 66 i ｜ 5 − − 5 i ｜ 1　2· 3　6· 5 ｜ ⁵⁄₃ − − − ｜

²⁄₄ 5　6· 5 ｜ ⁴⁄₄ i − − i 3 ｜ 5· 6 i i　6　5 3 ｜ 3 2　1　2 3　6 5 ｜

1 − − − ｜ 6　5 3　5 66 i ｜ 5 − − 5 i ｜ 6 i　i 3　5 66 i ｜

5 − − − ｜ ²⁄₄ 5　6· 5 ｜ ⁴⁄₄ i − − i 3 ｜ 5· 6 i i　6　5 3 ｜

3 2　1 1　2 3　6 5 ｜ 1 − − − ‖ i − − − ‖

满江红

古 曲

1= F 4/4
♩ = 120

3　　5　　5̲ 6̲　1　|　2　　3̲2̲　1·　0̲　|　6̣　5̲̣ 6̲　1̲ 2̲ 3̲ 5̲　|　2　－　－　0　|

3　　1̲ 3̲　5·　0̲　|　1̲ 5̲　6̲ 3̲　2·　0̲　|　1·　3̲ 2̲1̲6̣̲　5̣·　0̲　|　5　　5̲ 6̲　3　　3̲ 1̲　|

2·　　3̲ 2̲·　0̲　|　3·　　5̲　1̇　6̲ 5̲　|　3　　2̲ 3̲2̲　1·　0̲　|　5̣　　1̲ 2̲　3　　5　|

1·　　2̲ 3̲·　0̲　|　2　　1̲ 6̣̲　5̣·　0̲　|　5　－　5̲̣ 6̲　1̲ 2̲　|　3̲ 2̲　1·　0̲　|

6̣　　5̲̣ 6̲　1̲ 2̲　3̲ 5̲　|　2　－　－　0　|　3　　1̲ 3̲　5·　0̲　|　1̲ 5̲　6̲ 3̲　2·　0̲　|

1·　3̲ 2̲1̲6̣̲　5̣·　0̲　|　5　　5̲ 6̲　3·　1　|　2·　　3̲ 2̲　0̲　|　3·　　5̲　1̇　6̲ 5̲　|

3　　2̲ 3̲2̲　1·　0̲　|　5̣　1̲ 2̲　3　　5　|　1̇·　　2̲̇ 3̲·　0̲　|　2̇　　1̲̇ 6̲　5·　0̲　‖

是否爱过我

三宝曲

1=♭B 4/4
♩=120

叹 香 菱

王立平 曲

1 = F 4/4
♩ = 120

（sheet music notation）

一对对鸳鸯水上漂

贺国丰 曲

1 = D 2/4
♩ = 120

葬 花 吟

王立平 曲

1 = G 4/4
♩ = 120

(1 - - 7 17 | 6 - - - | 1 7· 17 6 5 6 | 7 17 6 - - |

5 5 3 5 | 6 - 5 6 7 17 | 5/4 6 - 6 1 6) 2 ‖: 4/4 1· 2 7 6 3 - |

1· 3 2 7 6 - | 6 - 6· 5 3 2 | 2 - - - | 3· 5 2 3 5 - |

3· 5 3 6 1 - | 7 5 3· 5 2 7 | 6· 1 6 - - | 1 1 - 7 6 |

2· 3 2 - 3 | 6 - 6· 5 3 2 | 2 3 2 1 - - | 7 6 5 6 1 7 6 |

2 3 5 6 1 - | 7 5 3· 5 2 7 | 6· 1 6 - - | 〔1. (5 3 - - |

〔1. 7 6 - -) :‖ 〔2. 6 6 - 5 6 | 1 1 - - | 7 - 6· 7 6 5 |

| 3 - - - | 5· 35 - 6 | 45 43 5 - | 6̣ 4 3· 235 |

| 1 - - 7̣6̣ | 2 2 0 7̣6̣ | 2· 3̣5̣ - 5̣6̣ | 1 1 7̣6̣ 5̣ |

| 6̣ - - 7̣6̣ | 2 2 0 7̣6̣ | 2· 3̣5̣ - 5̣6̣ | 1 1 7̣6̣ 5̣ |

| 6̣ - - - | 1̇ - - 7 1̇7 | 6 - - 1̇ | 7· 1̇7 6 5 6 7 1̇7 |

| 6̣ - - - | 1̇ - - 7 1̇7 | 6 - - 1̇ | 7· 1̇7 6 5 6 6 5 |

| 3 - - 6̣3 | 2 2 0 6̣2 | 1 1 - 7̣6̣ | 5̣· 3̣ 5̣ 6̣ 7̣ 1̇7 |

| 6̣ - - 6̣3 | 2 2 0 6̣2 | 1 1 - 7̣6̣ | 5̣· 3̣ 5̣ 6̣ 7̣ 1̇7 |

| 6̣ - - - | (5 3 - - | 7 6 - -) | 1̇ - - 7 1̇7 |

Sheet music (numbered musical notation):

```
6 - - 1̇ | 7· 1̇ 7 6 5 6 7 1̇7 | 6 - - - | 1̇ - - 7 1̇7 |

6 - - 1̇ | 7· 1̇ 7 6 5 6 6 5 | 3 - - 7̣ 6̣ | 2 2 0 7̣ 6̣ |

2· 3 5̣ - 5̣ 6̣ | 1 1 7̣ 6̣ 5̣ | 6̣ - - 7̣ 6̣ | 2 2 0 7̣ 6̣ |

2· 3 5̣ - 5̣ 6̣ | 1 1 7̣ 6̣ 5̣ | 6̣ - - 5̣ 6̣ | 1 1 7̣ 6̣ 5̣ |

6̣ - - 5̣ 6̣ | 1̇ 1̇ - - | 2̇ - - - | 7· 1̇ 7 6 5 6 7 1̇7 | 6 - - - ‖
                                                                           D.S.
```

139

枉 凝 眉

1 = F 4/4
♩ = 120

王立平 曲

(6̣ － 5̣ 6̣·) | 5̣ 6̣ － － | 6̣ － － － | 0 1̣ 6̣ － | 6̣ － － － |

6̣ － 0 0 | (6̣ － － 3 | 2 －) 2· 3 | 3 5 － 6 | 6 － － － |

1 － 1 2· | 2 3 2 1 6̣ | 6̣ － － － | 0 0 0 0 | 0 0 0 0 |

‖: 6̣ 7̣ 6̣ 6̣ 3̣ 5̣ 6̣ | 6 3 － － | 2 3 2 2 6̣ 1 2 | 1 2 6̣ － － | 1 2 3 3 6̣ 3 |

2 － － 3 5 | 6· 7 6 7 6 7 3 | 5 － － 3 5 | 6· 1 6̣ 3 2 3 6 | 1 － － － |

7̣ 7̣ 6̣ 7̣ 2· 3 2 | 7̣ 5̣ 3 2 7̣ 3 2 3 5 | 1 6̣ 6̣ － － | 1 6̣ 6̣ － － | 1 2· 1 2 1 2 6̣ |

1 6̣ 6̣ － － | 5 3 3 － － | 3 － 0 0 | 5 6̣ 6̣ － － | 6̣ － － － ‖

烟花易冷

1 = C 4/4　　　　　　　　　　　　　　　　　　　　　周杰伦 曲
♩ = 120

(6̣ 3̣ 1 5 #4　-｜6̣ 3̣ 1 5 #4　3 5｜7　-　-　0 1̇｜2̇　0）0 3 3 5｜

‖: 6 5 6 1̇ 7 6 5｜6 5 3·　0 3 3 5｜6 5 6 1̇ 7 6 6 3｜3 2 2　0 6 2̇｜

6　2̇·　6 2̇ 6｜7　3　0 2 3 2｜5　0 2 5 6 7 1̇｜7 6 7·　0 3 3 5｜

6 5 6 1̇ 7 6 5 6｜6 3·　0 3 3 5｜6 5 6 1̇ 7 6 6 5｜5 3·　0 6 2̇ 6｜

2̇　-　0 3̇ 7 6｜7 1̇ 7　-　6 2̇｜7 3 6 2̇ 7 3 6· 5｜6　-　-　5 3｜

2̇　0 2̇ 3̇ 1̇ 2｜3̇　-　0 5 3｜2̇　0 2̇ 2 5 3· 4｜³⁄₂ 3̇　-　0 3̇ 3̇｜

7·　3 2 2　1 7｜1̇ 2̇ 3̇ 6 6　6 1̇｜3̇ 2̇ 6 1̇ 7　5 6｜6　-　-　5 3｜

2̇　0 2̇ 3̇ 1̇ 2｜3̇　-　0 5 3｜2̇　0 2̇ 2 5 3· 4｜3̇　-　0 3̇ 3̇｜

7·　3 2 2　1 7｜1̇ 2̇ 3̇ 6 6 6　6 1̇｜3̇ 2̇ 6 1̇ 7　5 6｜6　-　-　0｜0　0　0 3 3 5 :‖

[2.]
6　-　-　6 1̇｜3̇ 2̇ 6 1̇ 7　5｜6　-　-　6 1̇｜3̇ 2̇ 6 1̇ 7　5｜6　-　-　-‖

千百年后谁又记得谁

张宏光 曲

1 = G 4/4
♩ = 120

呼伦贝尔大草原

1=♯F 4/4

♩=120

乌兰托嘎 曲

5 - - - | 5612/3 - 2/1 - | 6 3 2 5 3· 1 | 2 - - - |

5 - - 2 5 | 3 - - 2 5 | 1 - 1 2 3 6 | 2 - - - |

1 1 2 3 5 - | 5 1 6 5 6 1 - | 2 2 2 1 6 2 - | 2 2 1 1 6 6 5 5 - |

3 5 5 6 5 5 - | 4· 5 6 4 2 2 - | 2 3 5 5 6· 2 2 | 2 2 1 1 6 6 1 1 - |

‖: 1 1 2 3 5 - | 5 1 6 5 6 1 - | 2 2 2 1 6 2 - | 2 2 1 1 6 6 5 5 - |

3 5 5 6 5 5 - | 4· 5 6 4 2 2 - | 2 3 5 5 6· 2 2 | 2 2 1 1 6 6 1 1 - |

5· 5 6 3 1· 3 | 5· 6 2 1 5 - | 5 6 1 6 5 1 2 6 | 5 5 5 5 2 3 2 2 - |

5· 5 6 3 1· 3 | 5· 6 6 3 2 - | 3· 5 5 3 2 2 5 6 | [1.] 1 - - - |

1 - 1 2 3 2 1 6 | 5 - - 5 6 | 1 - 1 6 5 6 2 3 | 5 - - 2 3 :‖

[2.][3.] 1 - - - | 1 - - - | 5 - - 6 5 4 | 3 - - 2 | 1 - - - ‖

D.S.

飘

1 = ♭B 4/4
♩ = 120

三 宝 曲

‖: 1 ７6 0 01 | 7· 3 3 03 | 6· 1 1· 2 | 2 3 3 0 03 |

3 ２4 4 0２ | ２· １１ 3 3· 6 | 7 - 6 7 １ | [1.] １ - 7 - :‖

[2.] １ 7 7 １ ２ | 3 - 0 ２ 3 ４ | 3 - 0 ２ 3 ４ | ６· ５ ４ 3 ２ |

２ 3 3 - 0 3 | ４ ５ ６ - ５ ４ | 3 ６ ６ - 0 3 | ♭3· #４ ４ #５ ６ |

６ - #５ - | 3 - 0 ２ 3 ４ | 3 - 0 ２ 3 ４ | ６· ５ ４ 3 ２ |

２ 3 3 - 0 3 | ４ ５ ６ - ５ ４ | 3 ６ ６ - 0 ６ | ７· ６ ６ #５ ６ |

７ - - - | ７ - - - ‖
D.S.

贝加尔湖畔

1 = F 2/4

♩ = 120

李　健 曲

(0 67 1 5 | 4 - | 0 56 7 4 | 3 - | 0 33 6 5 | 4　2 | 2̇ 7̣ 3̇ 2̇ | 6 -) |

0 67 1 5 | 4 - | 0 56 7 4 | 3 - | 0 33 6 5 | 4 2　01 | 7̣ 12 2 4 | 3 - |

0 67 1 5 | 4 - | 0 56 7 4 | 3 - | 0 33 6 5 | 4 2　01 | 7̣ 32 2 1 | 6 66 6 6 |

6 - | 0 66 5 65 | 3 - | 0 33 6 5 | 4 2　01 | 7̣ 12 2 4 | 3 - | 0 66 6 6 |

6 - | 0 7 1 2̇ 1 | 3 - | 0 33 6 5 | 4 2· | 5 67 7 7 | 3· | 2̇ 1 | 7 - |

7 0 | 0 67 1 5 | 4 - | 0 56 7 4 | 3 - | 0 33 6 5 | 4 2　01 | 7̣ 32 2 1 |

6 - | (0 67 1 5 | 4 - | 0 56 7 4 | 3 - | 0 33 4 3 | 2· | 1　7̣ 12 2 5 |

3 - | 0 67 16 5 | 6̇ - | 6̇· 7̣ 5 - | 0 67 16 5 | 4· 3 | 2 7̣ 3 2 |

6 -) | 0 66 6̣ 6 | 6 - | 0 66 5 7 | 7 3· | 0 33 6 5 | 4 2 01 | 7̣· 1 2 4 |

3 - | 0 66 6̣ 6 | 6 - | 0 67 2̇ 1 | 3 - | 0 33 6 5 | 4 2· | 5 67 7 7 |

3̇· 2̇1 | 7 - | 7 0 | 0 67 1 5 | 4 - | 0 56 7 4 | 3 - | 0 33 6 5

4 2 01 | 7 32 2 1 | 6̣ - | 0 33 6 5 | 4 2 01 | 7 32 2 1 | 6̣ - | 6̣ 0 ‖

阿尔斯楞的眼睛

那日松 曲

1 = F 4/4
♩ = 120

0 0 0 3 5 6 | 1 1 2 2 1 2 1 6 6 5 6 5 3 | 3. 5 5 5 3 5 6 6 5 5 5 | 5 2 2 2 3 2 1 2 2 3 3 5 5 5 |

1 1 6 5 6 5 6 6 5 6 1 ‖: 3. 6 5 3 5 3 2 | 1. 3 2 3 6 5 | 6 1 2 3 5 6 1 6 5 | 5 — — — |

1. 2 2 3 1 2 1 6 | 5. 1 6 1 6 5 3 | 5 5. 6 3 3 3 2 3 5 | 1 — — — |⁶ 1 — — — | 1 2 2 1 2 1 6 1 6 1 |

5 0 1 6 1 5 6 — | 6 — — 5 6 1 | 2 — — — | 2 1 1 6 5 3 3 5 6 1 | 5 0 1 6 1 5 3 —

3 — — — | 5 3 2 1 6 6 1 5 0 1 | 6 5 6 5 6 1 5 3 0 | 5 5. 6 3 2 3 5 | 1 — — — | 3 5 5 5 3 2 1 1 — :‖ 3 5 5 5 3 2 1 5 5 3 5 5 5 |

3 2 1 5 5 3 5 5 5 3 2 1 | 3. 2 1 — — | ‖: 3 3 3 2 3 5 5 1 — :‖ 3 3 3 2 3 5 5 1 ⌢ — ‖

佛说

1 = E 4/4
♩ = 120

0 0 6̲7̲6̲ 2̲3̲ | 6̣ - - 6̣2̣ | 3 - - 3̲5̲6̲ | 2 - - 1̲2̲ | 3 - - 3̲3̲ | 6̲7̲6̲ 6 - 6̣1̇ | 2 - - 1̲2̲ |

5· 3̲ 2· 1̲ | 6̣ - - - ‖: 3 6̣ 3· 5 2̲3̲2̲1̲ 2̲3̲ | 6̣6̣6̣ 6̲5̲5̲6̲ 3 - |

3 5̲6̲ 6· 1̲̇ 5̲6̲3̲5̲ 2 | 3 2̲1̲ 6̲1̲3̲5̲ 2̲3̲2̲· | 3 5̲6̲ 6· 1̲̇ 5̲6̲3̲5̲ 2· 3̲ | 5̲5̲2̲3̲ 1̲2̲2̲1̲ 6̣ - |

5̲3̲5̲6̲ 1̲̇6̲5̲6̲ 6 - | 5̲3̲5̲6̲ 1̲̇6̲5̲6̲ 3 - | 1̲6̲1̲2̲ 3̲2̲1̲ 2· 3̲ | 5̲3̲5̲6̲ 7̲6̲5̲ 6̣ - | 5̲3̲5̲6̲ 1̲̇6̲5̲6̲ 6 - | 5̲3̲5̲6̲ 1̲̇6̲5̲6̲ 3 - |

1̲6̲1̲2̲ 3̲2̲1̲ 2· 3̲ | [1. 5̲3̲5̲6̲ 7̲2̲5̲ 6̣ - | 3 - - 2̲3̲ | 6 - - 3̲7̲ | 5 - 3 2̲1̲ | 3 - - 3̲3̲3̲ | 6 - 6̲2̣̇ 3̇ | 2̇ - - 3̇ |

5· 3̲ 3̲ 7̲ | 6 - - - :‖ [2. 5̲3̲5̲6̲ 7̲2̲5̲ 6̣ - ‖ [3. 5̲3̲5̲6̲ 7̲2̲5̲ 6̣ - | 1̲6̲1̲2̲ 3̲2̲1̲ 2· 3̲ | 5̲5̲5̲6̲ 7̲2̲5̲ 6 - | 6 - - 3̇ |

2̇ - - 3̇ | 5· 3̲ 3 7̲ | 7̲2̲̇ 6 - - - | 6 - - - ‖

兰亭序

周杰伦 曲

1 = G 4/4

♩ = 120

卷珠帘

1 = C 4/4

♩ = 120

霍 尊 曲

3 - 3 1 | 2 - - - | 3 - 3 #4 | 2 - - - | 0 0 3 5 | 6 - 5 6 | 3 - #4 2 | 1 - 6 1 | 7 - - - | 7 5 3 2 1 |

6 - - - | 6 - - - | 6 3 6 3 6 3 | 2· 1 1 7 | 6· 6 6 5 3 | 3 2 2 - 0 | 0 0 1 5 | #4· 3 3 4 3 2 |

3 - - - | 0 0 3 5 | 6 - 5 6 5 3 2 | 2 - 1 2 | 3 4 3 2 1 1 2 1 6 5 | 6 - - 5 | 6 - - 1 | 7 5 3 2 3 2 1 6 | 6 6 - - |

[1.] 6 - 0 0 | 0 0 6 3 :|| [2.] 6 6 - - | 6 - 0 5 | 6 - 6 - | 6 - 5 6 5 | #4 3 4 3 2 | 6 - - 0 | 7 #1 1 5 | 5 - #4· 5 4 |

3 2 1 2 3 | 3 - 0 0 | 0 5 6 - | 6 - 5· 6 5 | #4 3 4· 5 4 | 3 2 - - | 3 2 6 - | 6 - - - | 0 3 2 6 7 6 5 | 6 - - - | 6 - - - |

0 0 6 3 | 2· 1 1 7 | 6· 6 6 5 3 | 3 2 2 - 0 | 0 0 1 5 | #4· 3 3 2 | 3 - - - | 0 0 3 5 3 5 | 6 - 5 6 5 3 2 | 2 - 1 2 |

3 4 3 2 1 1 2 1 6 5 | 6· 5 0 5 | 6 - - 1 | 7 5 3 2 3 2 1 6 | 6 - - - | 6 - - - ||

151

汉宫秋月

1 = G 4/4

♩ = 120

古曲

$\underline{5\cdot\ 6}\ 2\ 2\ \underline{3\cdot\ 5}\ \underline{3\ 5\ 3\ 2}\ |\ \underline{1\cdot\ 3\ 2}\ 1\ 2\ \underline{3\ 5\ 3}\ |\ 2\ -\ 2\ 3\ \underline{1\cdot\ 2}\ \underline{7\ 6}\ |$

$\underline{5\cdot}\ \underline{3\ 2\ 1}\ \underline{2\ 3}\ \underline{1\ 2\ 3\ 7\ 6}\ |\ \underline{5\cdot}\ \underline{7\ 6}\ \underline{5\cdot\ 3\ 5\ 6}\ \dot{1}\ |\ \underline{6\ 7\ 6\ 5}\ 3\ \underline{5\cdot\ 6}\ 2\ 2\ |$

$\underline{3\cdot\ 5}\ \underline{3\ 5\ 3\ 2}\ 1\ \underline{0\ 3\ 3}\ |\ \underline{2\cdot\ 3\ 2}\ 1\ \underline{7\cdot}\ \underline{2\ 7\ 2\ 7\ 6}\ |\ \underline{\dot{5}}\ \underline{3\ 2\ 3\ 6}\ 5\ -\ |$

$5\ \underline{6\ 5}\ 3\ 5\ \underline{6\ \dot{1}}\ 5\ |\ \underline{5\ 3\ 5\ 6}\ \underline{\dot{1}\cdot\ 7}\ \underline{6\ 7\ 6\ 5}\ 3\ |\ \underline{5\ 3\ 5\ 6}\ \underline{1\ 6\ 1\ 2}\ 3\ -\ |$

$\underline{5\cdot\ 6}\ \underline{5\ 6\ 4\ 3}\ \underline{2\ 1\ 2\ 3}\ \underline{5\ 6\ 4\ 3}\ |\ \underline{2\ 3\ 5\ \dot{1}}\ \underline{6\ 5\ 5\ 6}\ 1\ \underline{1\cdot\ 2}\ \underline{3\ 5}\ |\ \underline{2\cdot\ 3}\ \underline{2\ 3\ 2\ 1}\ \overset{6}{\underline{7\cdot}}\ \underline{7\ 6\ 5\ 5\ 6}\ |$

$5\ -\ 1\ \dot{1}\ \underline{6\cdot\ 6}\ |\ \underline{5\cdot\ 6}\ 4\ 3\ 5\ \underline{6\ \dot{1}}\ 5\ |\ \underline{5\ 3\ 5\ 6}\ \underline{\dot{1}\cdot\ 7}\ 6\ 6\ \underline{5\cdot\ 6}\ |$

$4\ 4\ 3\ 3\ \underline{2\ 3\ 5\ 5}\ \underline{3\ 5\ 3\ 2}\ |\ 1\ \underline{1\ 2}\ \underline{1\ 1\ 1\ 2}\ 3\ -\ |\ \underline{5\cdot\ 6}\ \underline{5\ 6\ 4\ 3}\ \underline{2\ 1\ 2\ 3}\ \underline{5\ 6\ 4\ 3}\ |$

$\underline{2\ 3\ 5\ \dot{1}}\ \underline{6\ 5\ 5\ 6}\ 1\ \underline{0\ 3\ 3}\ |\ \underline{2\cdot\ 3}\ \underline{2\ 3\ 2\ 1}\ \underline{7}\ \underline{6\ 5\ 6\ \dot{1}}\ |\ \overset{\frown}{\dot{5}}\ -\ -\ -\ \|$

153

绵

曾建国 曲

$1 = {^\flat}A$ 4/4

♩ = 120

(2 - 25 43 | 2· 32 1 76 5 | 7· 77 7 65 1276 | 5 - - -) | 2 - - 65 |

5 - - 2 | 2 - 25 43 | 2 - - 4321 | ♭7 - - 12 | 5 5321 ♭7 - |

1· 2 6 ♭7 65 | 2/4 4· 5 1 ♭76 | 4/4 5 - - - | (6· 76 765 | 4· 4 4 5 |

6 2 1 76 | 5· 6 1 2) | 5· 5 25 43 | 2 - - 65 | 5· 5 25 43 |

2 - - - | 5· 5 25 43 | 2· 32 1 76 5 | 7 65 1· 276 | 5 - - - |

6· 7 6· 765 | 5 - - 2 | 6 - 27 66 | 5 - - 671 | 2 - 25 43 |

2 - - 65 | 2 - 25 43 | 2· 32 1 76 5 | 7 65 1· 276 | 5 - - - |

Sheet music (numbered notation / jianpu):

Line 1: (7· 7 7 7 6 5 1 2 7 6 | 5 - - -) | 6· 7 6· 7 6 5 | 5 4 - 5 |

Line 2: 6 2 7 6 7 6 5 | 5 4 - 5 | 6· 7 6 5 4 (0 5 | 6· 7 6 5 4 0 5) | 3· 4 3 2 1 2 4 3 |

Line 3: 2 - - - | ¹/₂ 2 - - 6 5 | 5 - - 2 | ¹/₂ 2 - - 6 5 | 5 - - - |

Line 4: 2 - 2 5 4 3 | 2· 3 2 1 7 6 5 | 7 6 5 1· 2 7 6 | 5 - - - ‖

红豆曲

王立平 曲

1 = ♯F 4/4
♩ = 120

‖: (6· 6 6 5 3· 5 | 6· 6 6 5 6 0 6 5 | 6) 3 3 2 3 1 7 6 | 0 1 7 2 7 6 2· 3 2 |

0 3 3 6· 7 5 6 7 | 6 3·4 3 2 2 — | 0 3 5 6 1 2 7 6 | 0 1 7 2 7 6 2 3 6 1 |

0 5 6 2 7 2 6· 7 2 7 | 6 — — — | 7· 2 7 6 6 7 6 5 | 0 1·6 1 2 5 5 3 5 |

6 3·♯4 3 2 1 1 7 6 | 2· 3 2 0 5 5 2 3 | 1· 2 3 1 7 6 5 | 0 3 3 2 3 1 7 6 |

0 1 7 2 7 6 2· 3 2 | 0 3 3 6· 7 5 6 7 | 6 3·♯4 3 2 2 — | 0 3 5 6 1 7 6 |

0 1 7 2 7 6 2 3 6 1 | 0 5 6 2 7 2 6· 7 2 7 | 6 — — 6 1 | 2· 2 3 4 3 2 |

2 1 1 — 6 1 | 2· 3 2 7 2 3 | 5· 5 0 5 3 5 | 6· 1 7 6 1 1 7 |

6 7 5 5 3· 1 6 5 | 6 1 3 2 — | 5 5 7 6 — | 3 2 3 5· 3 5 6 | 6 — — — | 6 — — — :‖

暗香

三宝曲

1 = C 4/4
♩ = 120

6̣3 7̣1̣ 2̣7̣ 1̣3 | 6 7̣1 2̣7̣ 1̣3 | 6̇ - #5 - | #5 - - - ‖: 0 3· 4̲3̲7̣ 1̲3 | 6 - 0 1̲7̣ | 7 - - 0̲5 |

3 - 0 0 | 0 3· 4̲3̲7̣ 1̲3 | 6 - 0 1̲7̣ | 7 - - 5· 3̇ |

3̇ - - - | 0 6· ♭7̲6̲ #1̲ 3̲5̲ | 4 6 2̇ - | 0 2̲· 3̲ 4̲2̲ 3̲4̲ |

3̇ 3̇ 3 - - | 0̲6̲ 2̲3̲ 4̲2̲ 3̲4̲ | ♭7 - - - | 0̲6̲ 3̲4̲ 5̲3̲ 4̲5̲ | 6 - - - | 0 2̲·3̲ 4̲6̲ 7̲♭7̲ |

♭7̲4̲ 4 0̲5̲ 4̲2̲ | 3 - 0̲2̲ 3̲4̲ | 3 - - - | 0̲6̲ 2̲3̲ 4̲2̲ 3̲4̲ | ♭7 - - - | 0̲6̲ 3̲4̲ 5̲3̲ 4̲5̲ | 6 - - - | 0 2̲·3̲ 4̲6̲ 7̲♭7̲ |

♭7̲4̲ 4 0̲5̲ 4̲3̲ | 6 - 0̲5̲ 4̲2̲ | 3 - - - | ⌐1.¬ 0 3·4̲3̲7̣ 1̲3 | 6 - 0 1̲7̣ | 7 - - 0̲5̲ | 3 - 0 0 :‖

⌐2.¬ 0 3·4̲3̲7̣ 1̲3 | 6 - 0̲1̲ 7̣7̣ ⌒| 7 - - 0 | 5 - 6 - | 6 - - - ‖

采茶舞曲

周大风 曲

1 = G 2/4
♩ = 120

(1̇ 2̇ 6 1̇ 5 6 3 5 | 1 2 3 5 2̇ 2̇ | 5 6 3 5 2 3 1 2 | 6 1 2 3 5 5 | 1 16 1 2 3 5 | 2· 3 |

6 1 6 5 3 5 1 6 | 2 -) | 3 35 2 1 | 1 2 1 6 5 | 1· 6 1 2 3 5 | ²2 - |

2 7 6 5 | 3 5 2 3 5 | 5 2 3 2 1 6 | 5 - | 6 61 5 | 6 1 | 6 1 |

1 2 3 5 2 | (6 5 3 5 2 1 2) | 6 62 7 6 | 6 62 7 6 | 55 65 | (6 1 2 3 5) 65 |

0 0 | 0 0 23 | 5 - | 5· | 35 3 - |
1 6 1 6 | 1 2 3 5 2 | 3 35 3 | 1 61 2 | 5 3 5 3 |

3· 23 | 5 - | 5· | 35 2 - | 2 0 |
6 53 2 2 | 5· 3 2 16 | 5· 61 | 2 2 3 | 5 35 6 |

159

160

沙里洪巴

新疆民歌

1 = F 2/4
♩ = 120

162

杨 柳 青

苏北民歌

1 = D 2/4
♩ = 120

在银色的月光下

塔塔尔族民歌

1 = C 3/4
♩ = 120

(numbered musical notation / jianpu score)

166

拥军花鼓

陕北民歌

1 = F 2/4
♩ = 120

```
┌ 2·      3 | 5·  3  5  6 | 1    —  | 6 1   2  2 | 3 2   1 6 |
│ 0       0 | 0      0    | 0       |  0    0    | 0     0   |
└

┌ 5   5        6 5 | —  ) :‖ 5   5    6 5 | — ‖
│ 0   0      | 0     0   :‖ 2   2    3 2 | — ‖
└
```

附录

笛子指法表

吹孔	指法	指孔音
○		全按作 $\underset{\cdot}{5}$
○	● ● ● ● ● ●	$\underset{\cdot}{5}$
○	● ● ● ● ● ○	$\underset{\cdot}{6}$
○	● ● ● ● ◐ ○	$\underset{\cdot}{{}^\flat 7}$
○	● ● ● ● ○ ○	$\underset{\cdot}{7}$
○	● ● ● ○ ○ ○	1
○	● ● ○ ○ ○ ○	2
○	● ○ ○ ○ ○ ○	3
○	○ ○ ● ○ ○ ○　或　◐ ○ ○ ○ ○ ○	4
○	○ ○ ○ ○ ○ ○	${}^\sharp 4$
○	○ ● ● ● ● ●　或　● ● ● ● ● ●	5
○	● ● ● ● ● ○	6
○	● ● ● ● ◐ ○	${}^\flat 7$
○	● ● ● ● ○ ○	7
○	● ● ● ○ ○ ○	$\dot{1}$
○	● ● ○ ○ ○ ○	$\dot{2}$
○	● ○ ○ ○ ○ ○	$\dot{3}$
○	○ ● ● ● ● ○　或　◐ ○ ○ ○ ○ ○	$\dot{4}$
○	○ ○ ○ ○ ○ ○	${}^\sharp \dot{4}$
○	○ ○ ● ● ● ●	$\dot{5}$
○	● ○ ● ● ● ○	$\dot{6}$
○	● ○ ● ● ● ●	$\dot{7}$
○	● ○ ● ○ ○ ●	$\ddot{1}$
○	○ ● ● ● ○ ○	$\ddot{2}$

说明：●全按音孔，○全开音孔，◐◑半按闭音孔。

箫指法表

音孔名	音区 低音区			中音区								高音区							超高音区			
	$\underset{\cdot}{5}$	$\underset{\cdot}{6}$	$\underset{\cdot}{7}$	1	2	3	4	4	5	6	7	$\dot{1}$	$\dot{2}$	$\dot{3}$	$\dot{4}$	$\dot{4}$	$\dot{5}$	$\dot{6}$	$\dot{7}$	$\ddot{1}$	$\ddot{2}$	
第六孔	●	●	●	●	●	●	◐	○	●	●	●	●	●	●	◐	○	●	●	●	●	●	○
第五孔	●	●	●	●	●	○	○	●	●	●	●	●	●	○	○	●	●	●	○	○	○	●
第四孔	●	●	●	●	○	○	●	●	●	○	○	●	○	●	●	●	●	○	○	○	●	○
第三孔	●	●	●	○	○	○	●	●	●	○	○	○	●	●	●	●	○	●	○	●	●	○
第二孔	●	●	○	○	○	○	●	●	○	○	○	○	●	●	●	●	●	○	○	●	●	●
第一孔	●	○	○	○	○	○	●	●	○	○	○	○	○	●	●	●	○	●	○	○	○	●
G 调	$\underset{\cdot}{5}$	$\underset{\cdot}{6}$	$\underset{\cdot}{7}$	1	2	3	4	4	5	6	7	$\dot{1}$	$\dot{2}$	$\dot{3}$	$\dot{4}$	$\dot{4}$	$\dot{5}$	$\dot{6}$	$\dot{7}$	$\ddot{1}$	$\ddot{2}$	

说明：〇 开孔　● 按闭音孔　◐ 按半孔

葫芦丝指法表

全按作 $\underset{\cdot}{5}$（开三孔为1）

吹法	急 吹				缓 吹			
发音	$\underset{\cdot}{5}$	$\underset{\cdot}{6}$	$\underset{\cdot}{7}$	1	2	3	5	6
七孔	●	●	●	●	●	●	●	○
六孔	●	●	●	●	●	●	○	○
五孔	●	●	●	●	●	○	○	○
四孔	●	●	●	●	○	○	○	○
三孔	●	●	●	○	○	○	○	○
二孔	●	●	○	○	○	○	○	○
一孔	●	○	○	○	○	○	○	○

注："●"为闭孔，"〇"为开孔。

埙指法图

筒音作 $\dot{5}$　音域：$5 \sim \overset{\bullet\bullet}{2}$

● 代表需要堵住的孔　　○ 代表需要放开的孔